ker

Cooker

露營野炊趣！

燒烤、輕食、鑄鐵鍋，在戶外輕鬆做出美味料理

李美敬◎著

Have a nice day.

CONTENTS

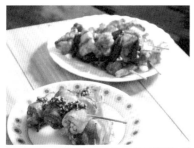

Chapter 1

爸爸做的燒烤主餐

CONTENTS

Special page

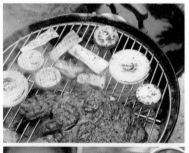

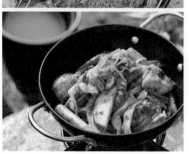

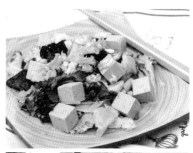

Chapter 2

親子合作的
野炊飯與配菜

CONTENTS

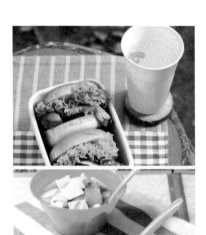

Special page

飯匙&紙杯計量法

粉狀材料計量法
鹽、糖、辣椒粉、胡椒粉、芝麻…

 1匙表示粉狀材料以平面的狀態鋪滿整個湯匙。

 0.5匙表示湯匙一半的量。

 0.3匙表示湯匙三分之一的量。

液態材料計量法
醬油、醋、料理酒…

 1匙表示裝滿一湯匙的量。

 0.5匙表示湯匙一半的量。

 0.3匙表示湯匙三分之一的量。

醬類材料計量法
辣椒醬、味增醬…

 1匙表示醬類材料以平面的狀態鋪滿整個湯匙。

 0.5匙表示湯匙一半的量。

 0.3匙表示湯匙三分之一的量。

紙杯計量法

 1杯表示填滿一般紙杯的量，約比200ml再少一點。

 0.5杯表示稍微高出一般紙杯中線的份量。

⚠ 請注意！

蒜末1顆＝0.5匙
蔥末1/4根＝2匙
洋蔥末1/4顆＝4匙

1.5匙表示1匙再加0.5匙
少許表示用食指和拇指捏取鹽或胡椒粉等材料的份量，標示少許的材料可依照喜好增減。

一只鍋、一個爐，就能煮出大餐

露營野炊的基本炊具用品

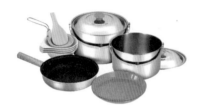

鍋具 煮飯、煮湯、熱炒、煎炸、充當餐碗，功能百變的各種尺寸與形狀的鍋具，收拾時又能像變形金剛般層層堆疊合體，堪稱露營野炊最不可或缺的工具。常見的材質有鑄鐵、不鏽鋼、鋁合金與陶瓷，近來以輕盈耐用的不鏽鋼產品最受歡迎。若無需特地添購，直接攜帶家裡現有的鍋具即可。

平底鍋 雖然不鏽鋼鍋具有多數功能，但準備一個平底鍋，就能讓露營野炊變得更輕鬆便利。建議衡量露營人數而決定尺寸，並選用重量輕盈的不沾鍋產品，

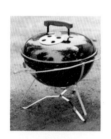

烤肉爐 無需執著於高價商品，只要能均勻讓鐵網受熱，使食材確實烤熟，即為良好的烤肉爐。材質方面建議選用耐熱塗層與鋼質產品。

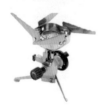

蜘蛛爐 露營使用的爐具款式眾多，圖片為具有折疊腳，可直接連接瓦斯，尺寸小巧輕便的蜘蛛爐。但並不適合必須長時間熬煮，或者需要大量食材的料理。直接使用家中常備的卡式爐也相當方便。

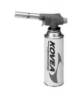

噴槍 瞬間高強的火力，可迅速燃燒木炭。若無法取得噴槍，可將一張報紙捲成長條狀，再捲成圓球狀，製作約10個鋪在木炭下，用打火機將報紙點燃即可。

木炭 BBQ是每個人都喜歡，也是露營野炊必備菜單。想要烤肉自然需要木炭，一般大賣場都有販售燒烤專用商品。壓縮碳化、質地堅硬的備長炭體積較小，比較容易著火、煙量少，但火力比木炭較低。

瓦斯 市面上有各種品牌的露營瓦斯產品，建議選擇在高山或零下氣溫中可正常使用的款式。

桶裝水 對於難以取得飲用水及清潔用水的露營活動而言，桶裝水是極為重要的必需品。

讓露營野炊更輕鬆的選擇性道具

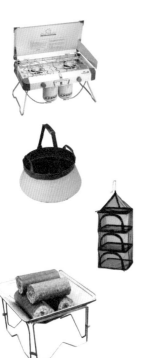

雙口爐 就像家裡廚房一樣，可同時使用兩口火爐。

折疊式擋風板 風是露營野炊最頭痛的問題。準備鐵製或鋁製的折疊式擋風板，就能大幅加快料理速度。

吊掛式網狀碗架 通風並可阻絕昆蟲的多層式碗架，攜帶方便又節省空間，連鍋具都能放得進去。

折疊式擋風板 風是露營野炊最頭痛的問題。準備鐵製或鋁製的折疊式擋風板，就能大幅加快料理速度。

原子炭 可用來烤肉、製作暖爐或營火，以木屑壓縮而成，燃燒時間比一般木炭高出三倍，燃煙及灰燼量較低，相當適合戶外野炊。

露營高手的食材準備秘訣

Step 1
選購野炊食材

牛肉
燒烤用的牛肉以里肌、五花、肋骨肉較為常見，建議選購較有厚度的商品。一般販售的烤肉片較薄，適合電子烤爐或平底鍋，若使用於露營烤肉爐，很容易烤焦失敗。

豬肉
選購燒烤用豬五花或松阪肉，切片時應避免太薄。若使用於熱炒、醬燒、咖哩等料理，則以里肌或前腿肉為佳。冷凍肉片應先解凍、瀝乾水分後使用。

雞肉
市場中的雞肉均以部位分別販售，依照料理所需選購即可。

海鮮
選用當季海產最為恰當。某些容易引起食物中毒的材料，最好先行前往露營場地，再於附近添購新鮮產品。

Step 2
食材分裝與攜帶

BBQ肉類
以單次食用的份量包裝。

肉類
以餐巾紙與密封袋確實包裝，避免血水流出。

排骨
事先浸泡清水、除去異物後，使用密封袋包裝。

魚類
事先清潔乾淨，撒上少許食鹽，包裹餐巾紙後以密封容器包裝。

冷凍海鮮
完全解凍、瀝乾水分後包裹餐巾紙，再以密封容器包裝。

蛤蜊
先與少許清水一起蒸，再將蛤蜊和水一起裝入密封容器後冷凍保存。

質地堅固的蔬菜
清洗乾淨並完全除去水分，放入密封袋中即可延長保存期間。若是準備好幾天的份量，可以直接攜帶至露營場地，使用前取出適量清洗。

葉菜類

清洗乾淨並包裹一層餐巾紙，放入塑膠袋，再以保溫桶攜帶，可保持葉菜類的新鮮口感。

醬汁、調味料

事先調製或分裝後，放入密封容器。小菜或泡菜可直接購買小包裝商品，或是事先分裝後攜帶。

NOTE 使用保溫桶攜帶食材時，應在底層放置事先冷凍結冰的寶特瓶飲料和飲用水，中間放置其他飲料、密封容器、質地堅固的蔬菜，最後再放上容易損壞的葉菜類。若肉類及海鮮類也要放在同一個保溫桶內，則應利用密封袋確實包裝，避免血水或肉汁流出。

利用宅配冷藏食品常見的保麗龍箱，放入肉類或海鮮類食材，加上幾包保冷劑或冰塊，就能完美替代保溫桶。保冷劑必須事先冷凍處理。注意，保冷劑若於冷凍時彼此堆疊，則不容易完全結冰。

Step 3

靈活運用家中現有的碗盤與餐具

只要仔細觀察，就能發現家裡其實有許多適合露營野炊的工具。首先就是輕盈的塑膠碗盤及湯匙、筷子。尤其適合全家大小一起露營。選擇環保又能讓野炊料理看起來更好吃的木製餐具或砧板，也是非常棒的主意。木製砧板除了基本的切菜功能，還能不時變身成鍋墊、三明治或下酒菜的盤子。如果水源距離露營場地較遠，可以多準備幾個小湯鍋，即可避免不斷往返清洗的麻煩事。另行攜帶一張乾淨的烤網，即可在烤完肉類後，馬上換上海鮮和魚類。再拿幾個可以堆疊收納的不鏽鋼方盤，不僅可以盛裝食材，也可直接當作餐盤使用。

Tip 萬用收納工具：紅酒木盒

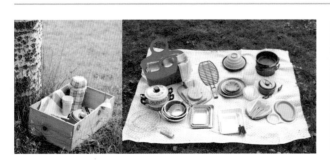

許多紅酒商品都附帶精美堅固的小木盒。在木盒中利用小型不鏽鋼方盤做出區域間隔，各別放入粉狀調味料、液體調味料、辛香料等，成為攜帶方便又不會傾倒、溢漏的醬料盒。到了露營場地，還能翻過來變成簡易小桌子。若能找到兩側裝有提把的款式，使用時更為輕鬆方便。

爸爸做的燒烤主餐

總算等到忙碌的爸媽工作告一段落，帶著小孩，
展開一場親自大自然的露營之旅。
看著美不勝收的美麗景色，即便是破綻百出的爸爸牌BBQ，
還是用隨便用剩菜煮成的媽媽牌早餐粥，也還是滿心感謝。

不過對於出發前發下宏願的爸媽而言，
每次都還是隨便烤烤幾道下酒菜，隔天早上吃碗泡麵就回家，
心中總抱持著某種遺憾。

其實用家裡現有的調味品，也能在戶外環境中，
做出別具風味的家庭料理。
不需要昂貴的多功能烤箱，或者看起來很厲害的肉類烹調工具，
準備一個平底鍋、一個湯鍋，
還有平易近人的簡易食譜，

今天爸爸變身大主廚囉！

01

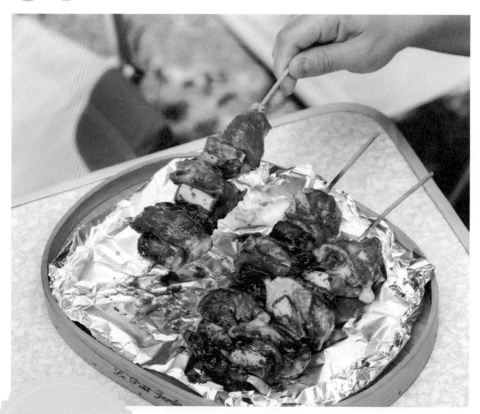

辣味雞肉串

🍴 Cooker

香噴噴的烤雞肉串總是受到大家喜愛，不過這是一道必須炭火慢烤才能展現極致美味的料理，只能趁露營時嘗試。若使用烤肉爐，必須仔細調整炭火的熱度；若使用平底鍋，則可將雞肉串乾煎一次，再抹上醬料繼續煎熟。

4人份
料理時間 30分鐘

材料

雞腿肉	4片
鹽、胡椒	少許
皺皮綠辣椒	8個
大蔥	2根

調味醬材料

辣椒醬	2匙

辣椒粉	1匙
醬油	2匙
麥芽水飴	2匙
糖	0.5匙
清酒	1匙

〔替代方案〕
皺皮綠辣椒 ▶ 青椒、辣椒

🥄 Cooking Tip

可以自行將雞腿去骨，或者直接購買方便的無骨雞腿肉。使用烤肉爐時，應舖上一層錫箔紙。

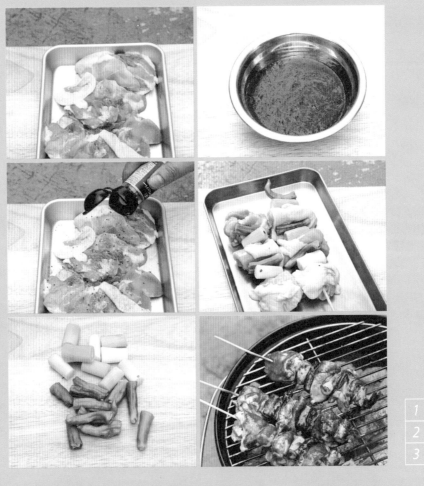

1	4
2	5
3	6

1 　將刀子伸入雞腿骨處，將被切開的雞腿肉攤平後，沿著骨頭劃刀，除去骨頭後將雞肉切成適當大小。

2 　撒上鹽及胡椒調味。

3 　切除綠辣椒的蒂頭後切半，並將大蔥切成長3cm的蔥段。

4 　將辣椒醬2匙、辣椒粉1匙、水飴2匙、糖0.5匙、清酒1匙混合拌勻，調製成雞肉串調味醬。

5 　將雞腿肉、綠辣椒、大蔥依序串起。

6 　在烤肉架或平底鍋舖上錫箔紙，排列雞肉串後均勻刷上調味醬，加熱同時注意炭火狀態，避免不慎烤焦。

02

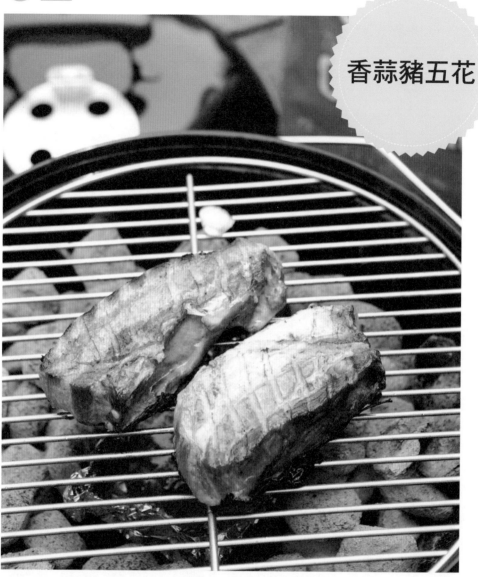

香蒜豬五花

4人份
料理時間 60分鐘

材料

整塊五花肉	800g
蒜鹽	少許
胡椒粉	少許
大蒜	8瓣
芝麻葉	20片

〔替代方案〕
蒜鹽 ▶ 食鹽

Cooking Tip

整塊五花肉必須長時間加
熱，萬一炭火太旺，容易外
皮烤焦而內部未熟。可將一
張錫箔紙放入烤網下方接取
油脂。

1 將五花肉切成長5cm的塊狀，撒上蒜鹽與胡椒粉調味並靜置10分鐘。另外將大蒜切片。

2 在烤網下方放置錫箔紙，擺上五花肉並舖上蒜片。

3 各別疊放4～5張芝麻葉燜烤五花肉。

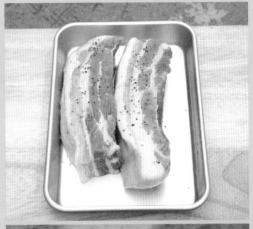

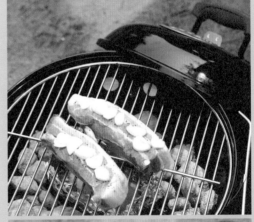

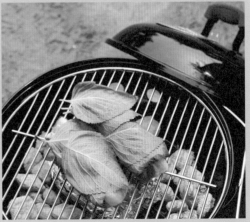

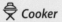

🍖 **Cooker**

Another Recipe

紅酒烤五花

若有未喝完的紅酒，可先將五花肉浸泡紅酒，藉紅酒消除豬肉的異味，並讓豬肉散發紅酒光澤、肉質柔軟順口。也可根據喜好添加各種辛香料。

爸爸做的燒烤主餐

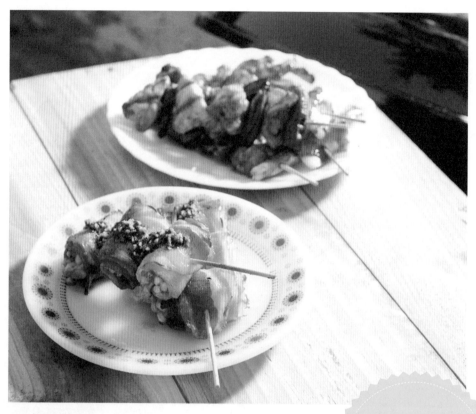

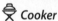 **Cooker**

香噴噴的烤雞肉串總是受到大家喜愛,不過這是一道必須炭火慢烤才能展現極致美味的料理,只能趁露營時嘗試。若使用烤肉爐,必須仔細調整炭火的熱度;若使用平底鍋,則可將雞肉串乾煎一次,再抹上醬料繼續煎熟。

綜合燒烤串

4人份
料理時間 40分鐘

材料

金針菇	2把
培根	8片
雞腿肉	200g
皺皮綠辣椒	8根
魷魚	1隻
鮮蝦	12尾
蘑菇	4顆

調味醬材料

照燒醬	6匙
青醬	4匙
辣醬	6匙

〔替代方案〕
雞腿肉 ▶ 豬松阪肉

Cooking Tip

竹籤尾端容易受熱燒焦,可事先纏上一層錫箔紙。

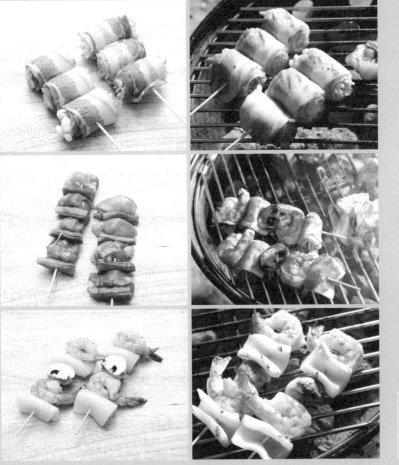

1	4
2	5
3	6

1 　切除金針菇的根部並清洗乾淨,取適量捲上一片培根,再用竹籤串起。

2 　將雞腿肉切成適口大小。將綠辣椒切除蒂頭後切半,再與雞腿肉依序串起。

3 　將魷魚切成適口大小,鮮蝦去殼,蘑菇切成4等份,再將三者依序串起。

4 　培根串加熱至外表呈金黃色後,搭配青醬享用。

5 　豬腿肉串刷上2～3次照燒醬,將雙面反覆加熱烤熟。

6 　魷魚串烤得金黃脆口後,沾取辣醬享用。

04

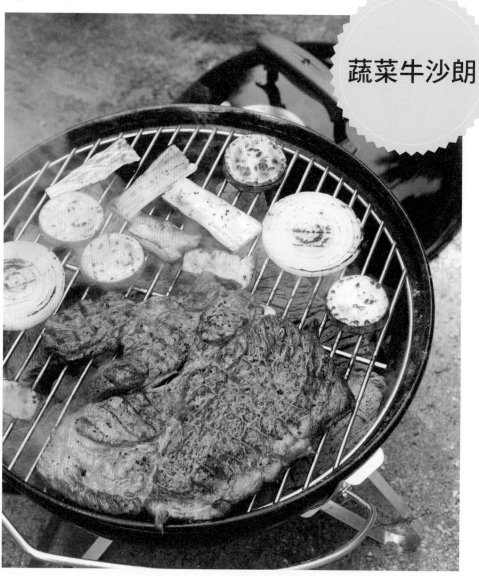

蔬菜牛沙朗

4人份
料理時間 30分鐘

材料

沙朗牛肉	400g
鹽、胡椒	適量
洋蔥	1顆
櫛瓜	1條
茄子	1條

杏鮑菇	2根
食用油	適量
芥末籽醬	4匙

〔替代方案〕
芥末籽醬 ▶ 蜂蜜芥末醬

Cooking Tip

燒烤牛肉時倘若不斷翻面，
容易使肉汁流失而不美味。
一面完全烤熟，再加熱一另
面為佳。

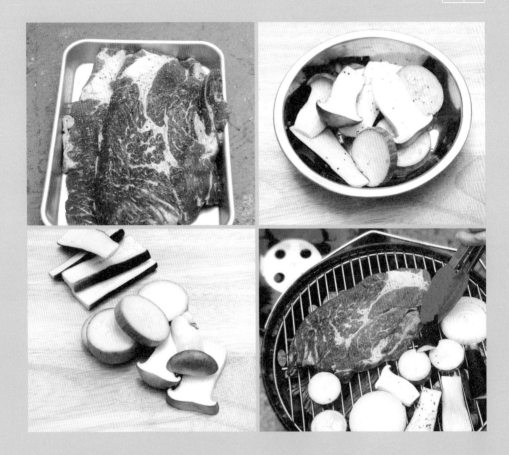

1　將牛肉切成大片狀，撒上鹽和胡椒粉調味。

2　將洋蔥、櫛瓜、茄子、杏鮑菇切成適當大小。

3　將洋蔥、櫛瓜、茄子、杏鮑菇灑上少許食用
　　油，再以鹽和胡椒粉調味。

4　將所有材料烤熟後搭配芥末籽醬。

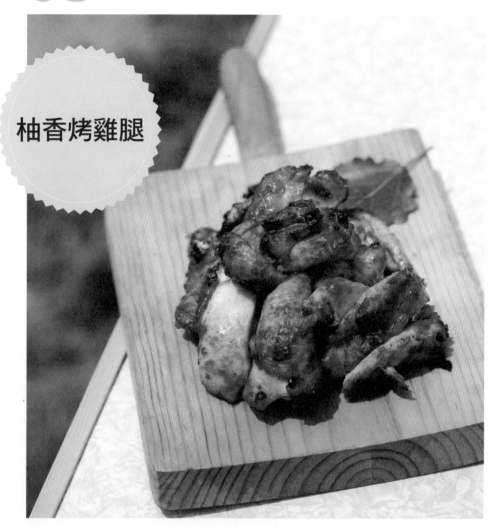

柚香烤雞腿

4人份
料理時間 30分鐘

材料

雞腿肉	8片
鹽、清酒	少許
生菜	適量

調味醬材料

蒜末	1匙
蔥末	2匙
薑末	少許
醃漬柚子肉	2匙
辣椒醬	4匙
辣椒粉	1匙
清酒	2匙
醬油	1匙
糖	1匙
胡椒粉	少許

〔**替代方案**〕
醃漬柚子肉 ▶ 醃漬梅肉、
　　　　　　醃漬木瓜肉

🥄 *Cooking Tip*

可以自行將雞腿去骨，或者
直接購買方便的無骨雞腿
肉。使用烤肉爐時，應鋪上
一層錫箔紙。

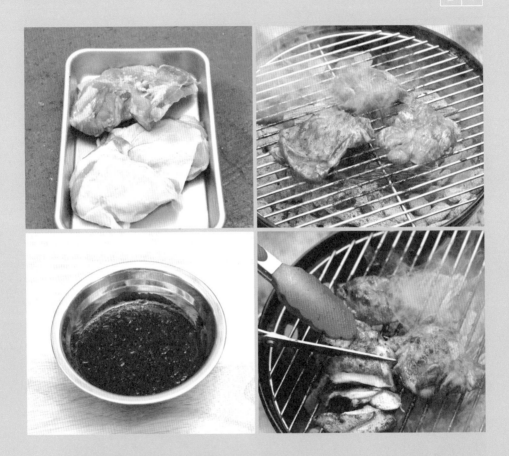

1　將雞腿去骨、雞腿肉攤平,用刀鋒在雞皮上輕敲,避免雞皮受熱捲曲,加入少許鹽和清酒靜置10分鐘。

2　將蒜末1匙、蔥末1匙、薑末少許、醃漬柚子肉2匙、辣椒醬4匙、辣椒粉1匙、清酒2匙、醬油1匙、糖1匙、胡椒粉少許混合拌勻,均勻刷在雞腿肉表面後靜置10分鐘。

3　將調味完成的雞腿肉排列在烤肉架或平底鍋的中央處,加熱至全熟。

4　剪或切成適口大小,包裹生菜後享用。

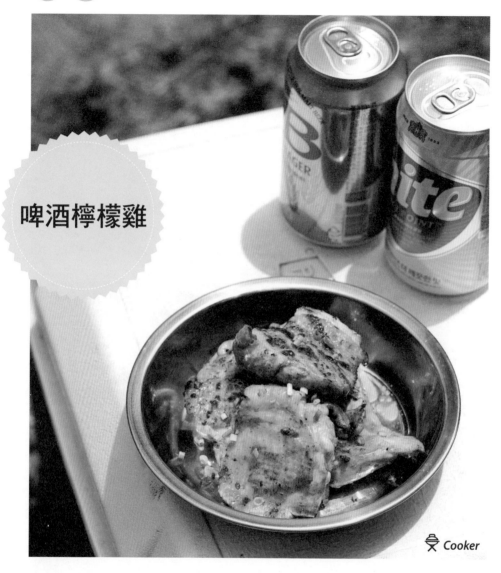

啤酒檸檬雞

🍳 Cooker

4人份
料理時間 30分鐘

材料
雞腿肉⋯⋯⋯⋯⋯⋯⋯⋯8片

檸檬⋯⋯⋯⋯⋯⋯⋯⋯1/2顆
胡椒粉⋯⋯⋯⋯⋯⋯⋯少許

調味醬材料
啤酒⋯⋯⋯⋯⋯⋯⋯1/2罐
蒜末⋯⋯⋯⋯⋯⋯⋯⋯1匙
粗鹽⋯⋯⋯⋯⋯⋯⋯⋯1匙

〔替代方案〕
檸檬▸醃漬梅肉、黑醋、
　　　紅醋
啤酒▸紅酒、清酒

🥄 **Cooking Tip**

使用喝不完的啤酒也可避免
浪費。

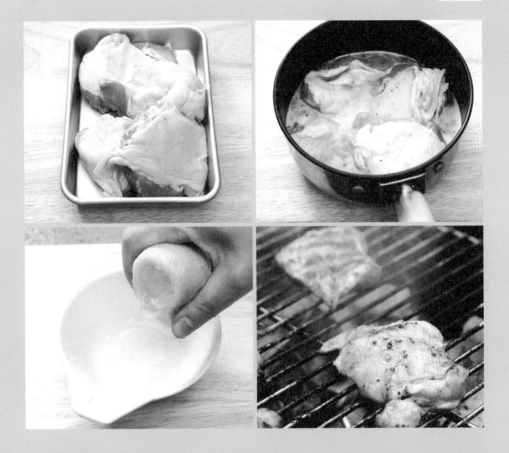

1 　將雞腿去骨、雞腿肉攤平。

2 　擠檸檬汁。

3 　將啤酒1/2罐、蒜末1匙、粗鹽1匙、檸檬汁、
　　胡椒粉少許混合均勻，再放入雞腿肉醃製靜置
　　30分鐘。

4 　將雞腿肉排列至烤肉架或平底鍋上，加熱至全
　　熟。

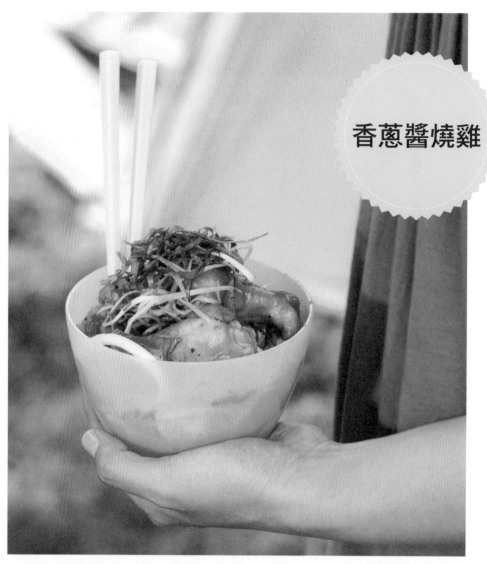

香蔥醬燒雞

4人份
料理時間 35分鐘

材料

雞翅	16個
料理酒	少許
鹽、胡椒粉	少許
大蔥	2根
芝麻葉	4片

調味醬材料

照燒醬	1/4杯
料理酒	2匙
水	1/4杯

〔**替代方案**〕
大蔥 ▶ 韭菜、野蔥

🥄 *Cooking Tip*

將大蔥切絲後浸泡冷水，可消除天然的辛辣味，降低孩子們的排斥感。

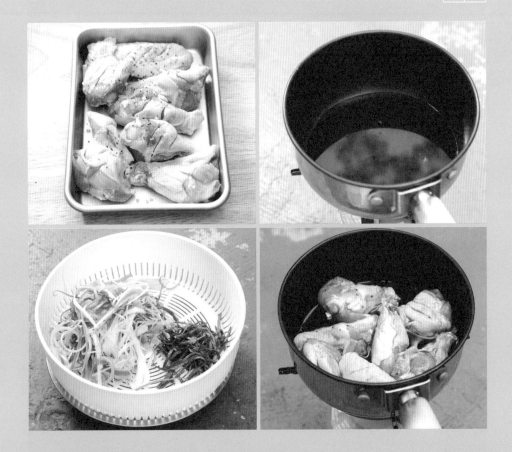

1　將雞翅肉劃刀，加入料理酒、鹽、胡椒調味，
　再以平底鍋煎熟。

2　將大蔥和芝麻葉切成絲，浸泡冷水後瀝乾備
　用。

3　將照燒醬1/4杯、料理酒2匙、水1/4杯放入鍋
　中加熱。

4　放入事先烤好的雞翅，熬煮約10分鐘後移至碗
　內，舖上大蔥及芝麻葉絲。

爸爸做的廉烤主餐

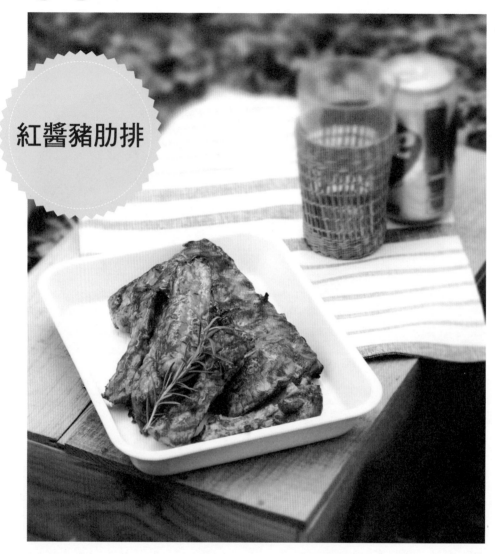

紅醬豬肋排

4人份
料理時間 40分鐘

材料
豬肋排	2大塊
洋蔥	1顆
鹽、胡椒粉	少許

調味醬材料
大蒜	5瓣
蕃茄醬	4匙
烤肉醬	3匙
麥芽水飴	2匙
水	1/2杯

〔**替代方案**〕
豬肋排 ▶ 豬排骨

🥄 Cooking Tip

事先塗刷醬料容易烤焦，應
先將肋排烤熟後再刷上調味
醬。

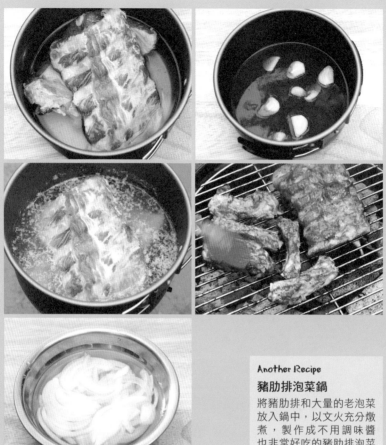

1	4
2	5
3	

Another Recipe

豬肋排泡菜鍋

將豬肋排和大量的老泡菜放入鍋中，以文火充分燉煮，製作成不用調味醬也非常好吃的豬肋排泡菜鍋。

1 將豬肋排浸泡冷水30分鐘，除去殘餘血水和異物。

2 將豬肋排放入滾水中汆燙約30分鐘。

3 將洋蔥切絲，浸泡冷水後瀝乾備用。

4 將大蒜切片，將蕃茄醬4匙、烤肉醬3匙、水飴2匙、水1/2杯混合拌勻，和大蒜片一起加熱至濃稠狀。

5 加熱豬肋排的同時，分次刷上調味醬。烤熟後鋪在洋蔥絲上。

09

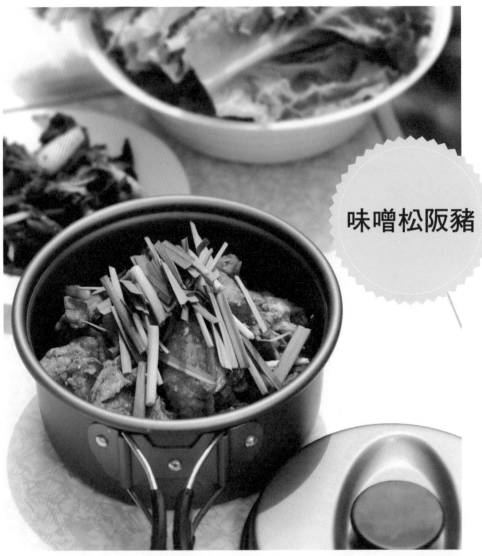

味噌松阪豬

🔴 炒鍋

4人份
料理時間 30分鐘

材料

松阪豬肉	600g
韭菜	100g
食用油	2匙

調味醬材料

味噌醬	4匙
醬油	2匙
糖	2匙
辣椒粉	2匙
蒜末	2匙
香油	2匙

料理酒	2匙
薑末	少許
胡椒粉	少許

〔**替代方案**〕
韭菜 ▶ 野蔥

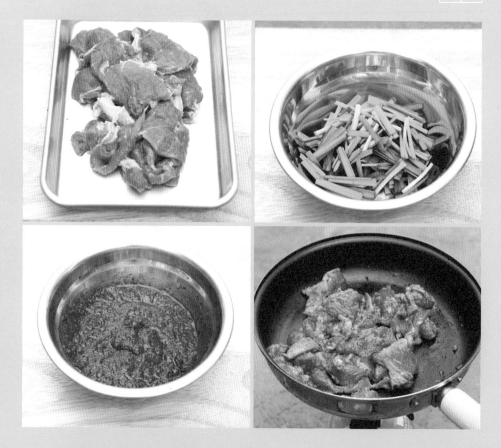

1 以刀背敲打豬肉，使肉質變得鬆軟細嫩，再切成適口大小。

2 將味噌醬4匙、醬油2匙、糖2匙、辣椒粉2匙、蒜末2匙、香油2匙、料理酒2匙、薑末少許、胡椒粉少許攪拌均勻，再放入切好的豬肉充分混合。

3 將韭菜切成長4cm的大段。

4 將平底鍋倒入食用油，將豬肉炒熟後搭配韭菜享用。

10

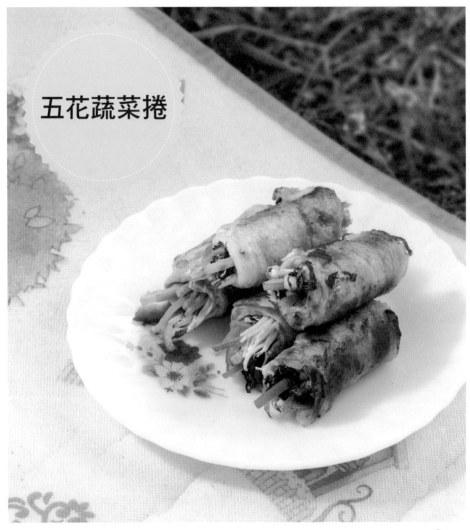

五花蔬菜捲

🍳 炒鍋

4人份
料理時間 30分鐘

材料	
豬五花肉	400g
鹽、胡椒粉	少許
青椒	1/2個
紅蘿蔔	1/4根
金針菇	1把
芝麻葉	10片

調味醬材料	
味增醬	2匙
清酒	2匙
香油	1匙
蒜末	2匙
胡椒粉	少許

〔替代方案〕
豬五花肉 ▶ 培根

🥄 **Cooking Tip**

準備較薄的五花肉片，才能
輕鬆包裹蔬菜配料。若是厚
片五花肉，則可與蔬菜依序
串成豬肉串。

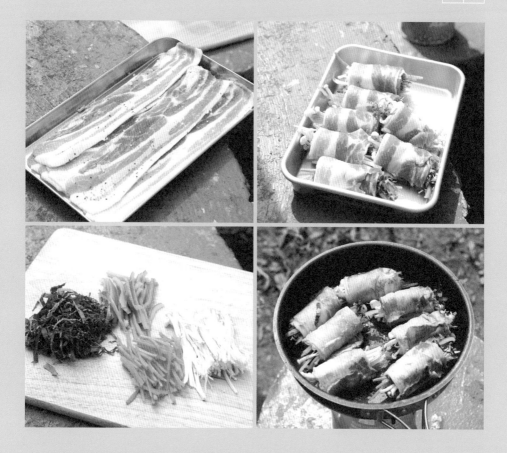

1 準備長條形的五花肉片,撒上鹽和胡椒調味。

2 切除金針菇的根部,再將金針菇、青椒、紅蘿蔔、芝麻葉切成絲。

3 將味噌醬2匙、清酒2匙、蒜末2匙、胡椒粉少許混合拌勻,均勻刷在五花肉片上,再以五花肉片捲起蔬菜配料。

4 將五花蔬菜捲排列在烤肉架或平底鍋,翻動加熱至全熟。

11

豆瓣豬排骨

 Cooker

無論醃肉的醬料多麼美味，如果沒有徹底將排骨中的血水和異物洗淨，還是會讓整道料理失敗。應事先將血水確實沖洗，用餐巾紙盡量拭乾，再浸泡於醃醬中並仔細包裝後，攜帶至露營場地。

4人份
料理時間 30分鐘

材料	
豬排骨	600g
花椰菜	1把
紅蘿蔔	1/4根
鹽、胡椒粉	少許
奶油	適量

排骨醃醬材料	
豆瓣醬	2匙
醬油	3匙
糖	2匙
清酒	2匙
洋蔥汁	3匙
生薑粉	少許

調味醬材料	
蕃茄醬	3匙
蜂蜜	3匙
醬油	1匙
清酒	1匙

〔替代方案〕
豬排骨 ▶ 豬肋排
蜂蜜 ▶ 糖

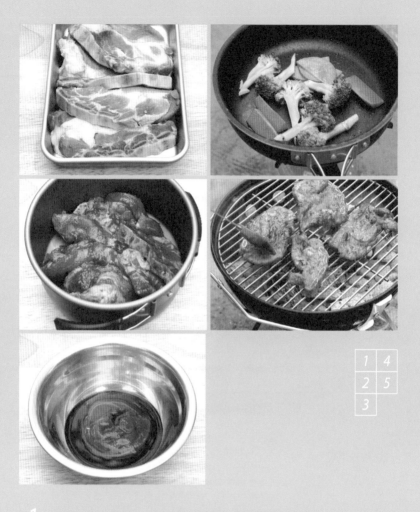

1	4
2	5
3	

1　將豬排骨切成厚片，浸泡冷水約1小時，再用清水沖洗乾淨。

2　將豆瓣醬2匙、醬油3匙、清酒2匙、洋蔥汁3匙、生薑粉少許混合拌勻，調製成醃漬排骨的醬料，再放入排骨浸泡約1小時。

3　將蕃茄醬3匙、蜂蜜3匙、醬油1匙、清酒1匙混合拌勻。

4　將花椰菜及紅蘿蔔切成適口大小，以滾水汆燙、瀝乾。在平底鍋放入適量奶油，加熱融化後放入花椰菜及紅蘿蔔，再以鹽及胡椒粉調味。

5　先將豬排骨燒烤加熱至散發金黃色澤，此時將炭火調小，反覆刷上兩、三次調味醬，全熟後移至盤中，搭配花椰菜及紅蘿蔔享用。

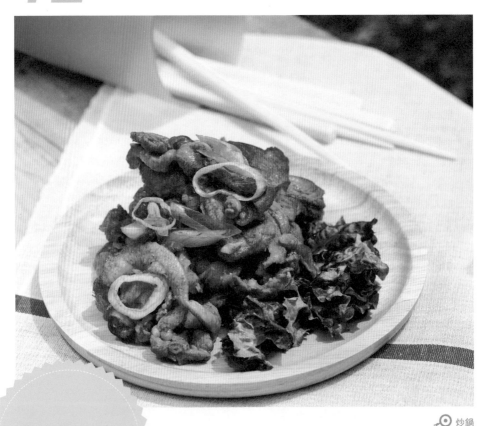

◎ 炒鍋

香辣醬烤鴨

🍶 Cooker

鴨肉的油脂豐富，較少出現在家常料理中。不過一旦到了戶外，自然就另當別論。不用擔心油煙、氣味、濺油，可以完全安心地選擇鴨肉主餐。可事先將鴨肉浸泡調味醬，再攜帶至露營場地。

4人份
料理時間 30分鐘

材料
鴨肉	600g
青辣椒	1根
大蔥	2根
食用油	適量

調味醬
蒜末	1匙
辣椒醬	4匙

辣椒粉	2匙
醬油	2匙
麥芽水飴	2匙
醃漬梅肉	2匙
胡椒粉	少許

〔替代方案〕
醃漬梅肉 ▶ 麥芽水飴

🥄 Cooking Tip

油份較多的肉類料理，可用大量的辣椒、大蔥等配菜解膩。

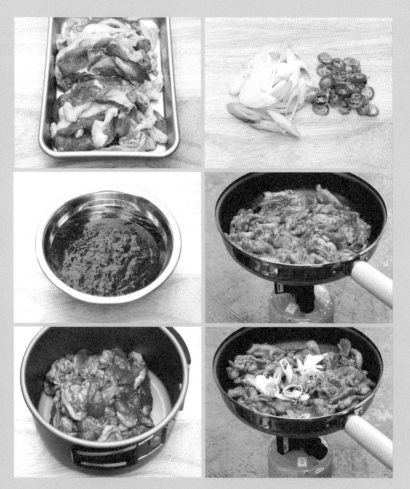

1　準備鴨瘦肉，切成適口大小。

2　將蒜末1匙、辣椒醬4匙、辣椒粉2匙、醬油2匙、水飴2匙、醃漬梅肉2匙、胡椒粉少許混合拌勻。

3　將鴨肉放入調味醬中，充分攪拌後靜置約30分鐘。

4　將青辣椒切成薄片，大蔥切成斜片。

5　在平底鍋放入適量食用油，再放入鴨肉熱炒。

6　鴨肉炒熟至一定程度後，放入青辣椒及大蔥拌炒。

13

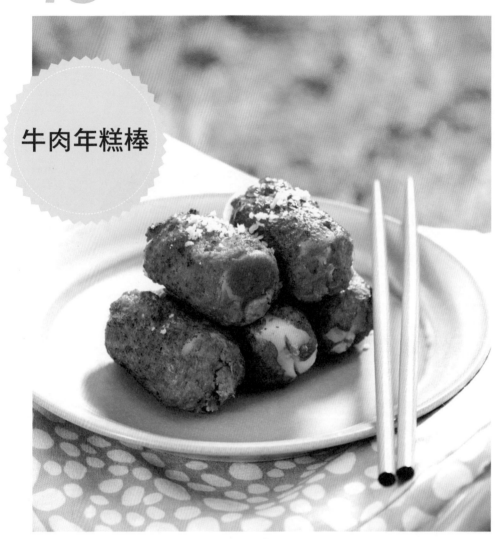

牛肉年糕棒

4人份
料理時間 35分鐘

材料

牛絞肉	400g
年糕（10cm）	4條
松子粉	2匙

調味醬材料

蒜末	1匙
蔥末	2匙
醬油	5匙

糖	2匙
麥芽水飴	1匙
香油	1匙
芝麻鹽	1匙
胡椒粉	少許
食用油	適量

〔**替代方案**〕
松子粉 ▶ 胡桃粉、杏仁果粉

🥄 **Cooking Tip**

若使用冰凍僵硬的年糕，即
便牛肉烤熟，年糕也有可能
半生不熟。應事先以滾水汆
燙或浸泡熱水，軟化後再使
用。

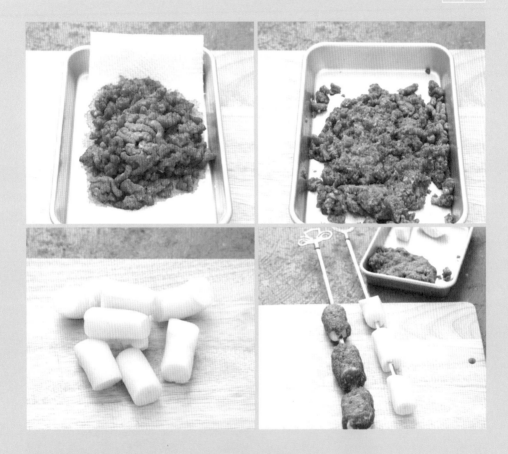

1 　用餐巾紙吸去牛絞肉的血水。

2 　將年糕切成適當大小。

3 　將蒜末1匙、蔥末2匙、醬油5匙、糖2匙、麥
　　芽水飴1匙、香油1匙、芝麻鹽1匙、胡椒粉及
　　食用油適量混合拌勻，再放入牛絞肉充分攪拌
　　至產生黏稠感。

4 　用牛絞肉包裹年糕，用竹籤串起後稍微刷上食
　　用油，烤熟後撒上松子粉。

爸爸做的燒烤主餐

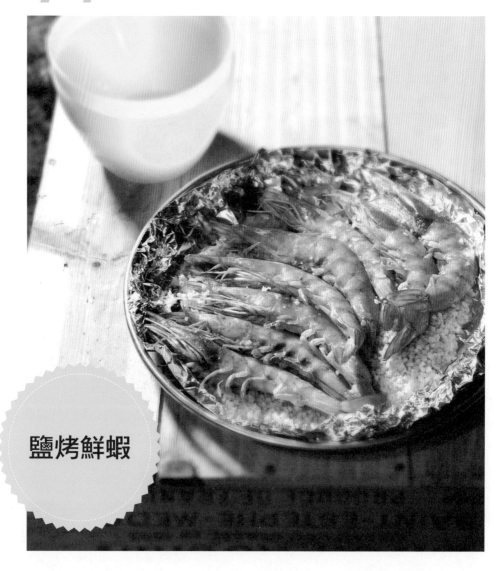

鹽烤鮮蝦

4人份
料理時間 30分鐘

材料
鮮蝦⋯⋯⋯⋯⋯⋯⋯⋯⋯⋯16尾
粗鹽⋯⋯⋯⋯⋯⋯⋯⋯⋯⋯少許

調味醬材料
甜辣醬⋯⋯⋯⋯⋯⋯⋯⋯⋯4匙

洋蔥末⋯⋯⋯⋯⋯⋯⋯⋯⋯1匙
鹽、胡椒粉⋯⋯⋯⋯⋯⋯少許

〔替代方案〕
鮮蝦 ▶ 蛤蜊

Cooking Tip

準備中型鮮蝦,事先以鹽水
洗淨、瀝乾,並清除內臟。
蝦子的內臟存在於背及頭
部,若要持續保存數天,可
先將頭部摘除。

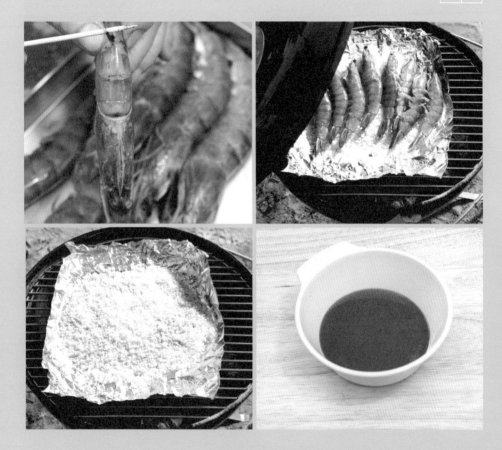

1 用竹籤穿過蝦子背部，挑起並清除泥腸。

2 在烤網上放一張錫箔紙，均勻鋪上一定厚度的
粗鹽。

3 將鮮蝦排列在粗鹽上，加熱至雙面變成紅色。

4 將甜辣醬4匙、洋蔥末1匙、鹽和胡椒粉少許拌
匀，製成烤蝦調味醬。

爸爸做的燒烤主餐

15

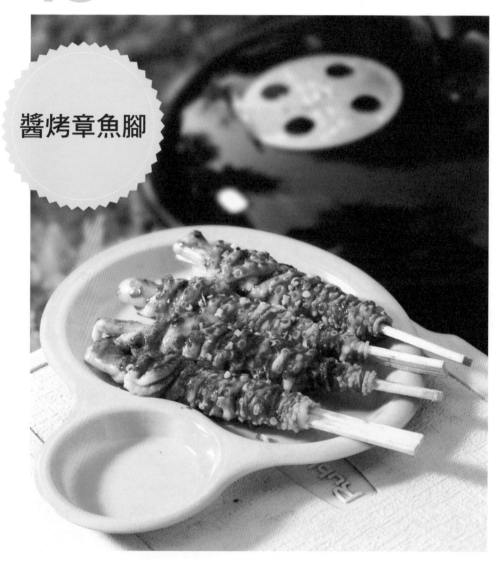

醬烤章魚腳

4人份
料理時間 40分鐘

材料

章魚腳	4條
粗鹽	少許

調味醬材料

蒜末	1匙
蔥末	2匙
辣椒醬	2匙
辣椒粉	1匙

醬油	0.5匙
糖	1匙
麥芽水飴	1匙
香油	1匙
芝麻鹽	少許

〔替代方案〕
章魚腳 ▶ 短蛸

🥄 Cooking Tip

可使用兩支合在一起的竹筷，且不需要掰開。將章魚腳的一端夾在兩支筷子之間，就能輕易捲起剩餘的部分。

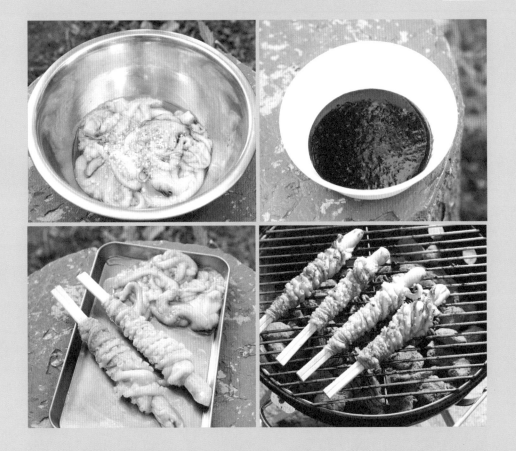

1 將章魚腳撒上粗鹽，用手仔細摩擦、抹勻。

2 將章魚腳綑在竹筷子上。

3 將蒜末1匙、蔥末2匙、辣椒醬2匙、辣椒粉1匙、醬油0.5匙、糖1匙、麥芽水飴1匙、香油1匙、芝麻鹽少許混合拌勻。

4 將章魚腳置於炭火上翻轉燒烤，全熟後刷上調味醬。

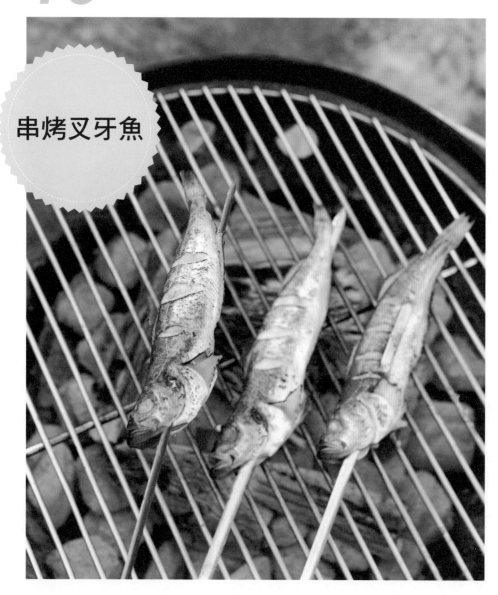

串烤叉牙魚

4人份
料理時間 20分鐘

材料
叉牙魚⋯⋯⋯⋯⋯⋯8尾
粗鹽⋯⋯⋯⋯⋯⋯少許

〔替代方案〕
叉牙魚▸鰈魚

Cooking Tip

處理魚類時，可在砧板舖一
層餐巾紙或錫箔紙，增加操
作與事後清潔的方便度。

1 將牙叉魚清洗乾淨，用餐巾紙擦除水分後劃刀，再均勻灑上粗鹽。

2 將牙叉魚用長籤串起。

3 燒烤至表皮金黃酥脆。

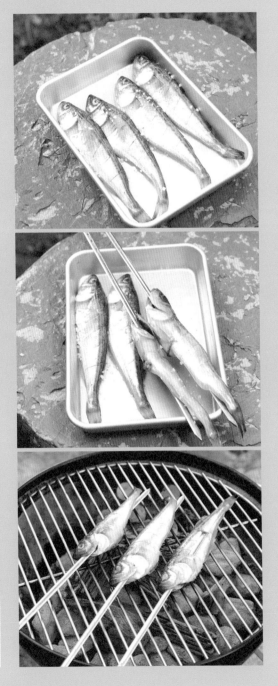

1
2
3

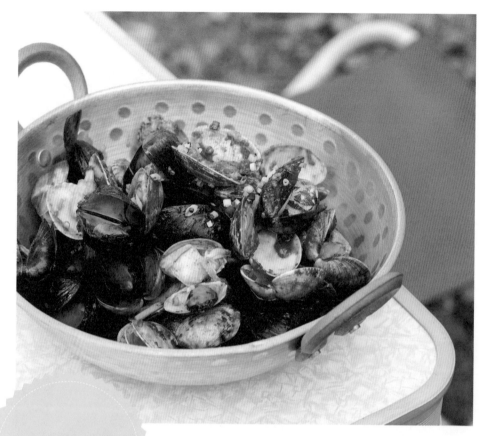

蒜奶醬鮮貝

🍶 Cooker

人説「賣相好,吃起來也好」。這道蒜奶醬鮮貝就完全符合這句話。看外表就感覺非常美味,實際嘗試後就會更心滿意足。除了各種蚌殼貝類,也可依照喜好放入鮮蝦、魷魚、短蛸。

4人份
料理時間 35分鐘

材料

材料			
淡菜	300g	大蒜	6瓣
貴妃蚌	1包	奶油	2匙
海瓜子	1包	白酒	2匙
鹽	少許	鹽、胡椒粉	少許
花椰菜	1/2把		
紅蘿蔔	1/6根	〔替代方案〕	
		白酒 ▶ 清酒、啤酒	

🥄 Cooking Tip

貝類加熱過久會收縮變老,只要外殼開啟就表示全熟,即可關火並蓋上鍋蓋,用餘熱燜燒入味。

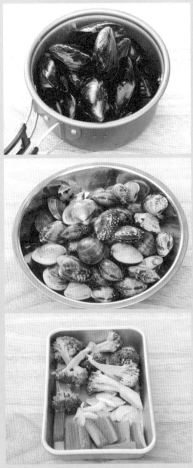

Another Recipe

放入以辣椒醬、辣椒粉、醬油、水飴、蒜末、蔥末、香油調和而成的辣醬,即可變身成綜合辣鮮貝。或者加入黃豆芽及太白粉水,也能做出清甜的豆芽蒸鮮貝。

1	4
2	5
3	

1 用剪刀清除淡菜的鬚,將外殼仔細搓洗乾淨。

2 貴妃蚌及海瓜子浸泡濃鹽水吐沙。

3 將花椰菜切成小朵,紅蘿蔔切成適口大小,大蒜切片。

4 在鍋中放入奶油,加熱融化後放入大蒜爆香。接著放入淡菜、貴妃蚌、海瓜子一起熱炒,再放入紅蘿蔔及白酒。

5 蓋上鍋蓋燜煮,貝類全熟後撒入鹽和胡椒粉調味,再放入花椰菜,蓋上鍋蓋燜2～3分鐘。

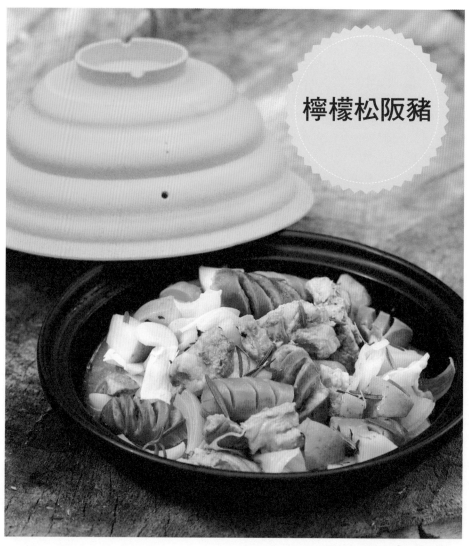

檸檬松阪豬

鑄鐵鍋或鍋子

4人份
料理時間 40分鐘

材料

松阪豬肉	400g	糖	1匙
香腸	4條	鹽	少許
洋蔥	1/2顆	胡椒粒	少許
蘋果	1/2顆	月桂葉	少許
高麗菜	4片	乾羅勒	少許
大蒜	2瓣		
檸檬汁	1/2杯		

〔替代方案〕
松阪豬肉 ▶ 豬五花肉

🥄 *Cooking Tip*

若有電子鍋，可將所有材料放入飯鍋中，待煮飯的燈號變成保溫時即完成，大幅降低料理所需的氣力。

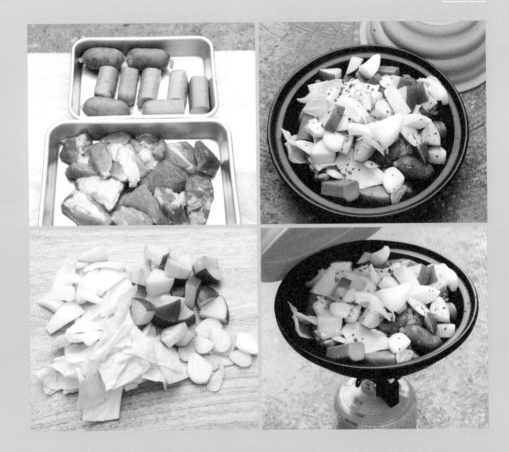

1　將豬肉切成大小適當的塊狀，香腸劃刀後切半。

2　將洋蔥、蘋果、高麗菜也切成塊狀，大蒜切片。

3　選用厚底平底鍋，放入洋蔥、蘋果、香腸、高麗菜、大蒜，混合均勻後加入檸檬汁1/2杯、糖1匙、鹽少許、胡椒粒少許、月桂葉少許及乾羅勒少許。

4　所有材料攪拌混合後，以小火燉煮20～25分鐘。

爸爸做的露營主餐

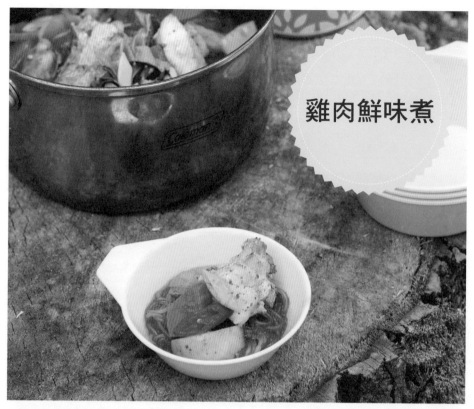

雞肉鮮味煮

鑄鐵鍋或鍋子

Cooker

鮮嫩雞肉、清脆蔬菜、Q彈冬粉，滿足三種願望的雞肉鮮味煮，一道非常適合露營野炊的料理。先將蔬菜、雞肉和一半的調味醬一起熬煮，湯汁燉煮到剩下一半，且材料變得軟爛之後，加入部分調味醬，試吃確認再斟酌追加的量，才能使食材確實吸收入味，又能煮出最適當的鹹度。

4人份
料理時間 60分鐘

材料
雞	1隻（800g～1kg）
馬鈴薯	2顆
紅蘿蔔	1根
洋蔥	1根
青辣椒、紅辣椒各	1根
大蔥	1根
芝麻葉	8片
水	4杯
泡過水的冬粉	100g
食用油	2匙

胡椒粉	少許

調味醬材料
蒜末	2匙
薑末	少許
辣椒醬	2匙
醬油	2匙
辣椒粉	3匙
清酒	2匙
糖	1匙
香油	1匙

白芝麻	1匙

〔替代方案〕
辣椒粉 ▶ 含有辣椒籽的辣椒粉

Cooking Tip

若不喜歡太過油膩，可先以滾水汆燙雞肉後使用。

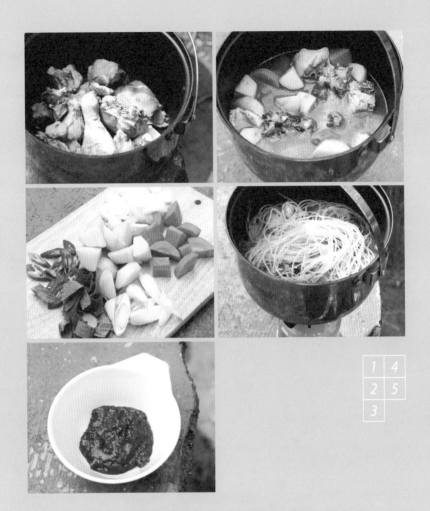

|1|4|
|2|5|
|3|

1　準備適合煮湯的雞肉塊，以加入少許鹽的滾水汆燙後瀝乾。

2　將馬鈴薯、紅蘿蔔、洋蔥切成塊狀，青辣椒與紅辣椒斜切，芝麻葉則切成寬條狀。

3　將蒜末2匙、薑末少許、辣椒醬2匙、醬油2匙、辣椒粉3匙、清酒2匙、糖1匙、香油1匙、白芝麻1匙混合拌勻。

4　將汆燙過的雞肉、水4杯及一半的調味醬放入鍋中煮滾，再放入馬鈴薯、紅蘿蔔烹煮20分鐘，轉成小火持續燉熟。

5　湯汁大約剩下一半時，加入剩餘的調味醬及洋蔥，雞肉全熟後放入冬粉、青辣椒、紅辣椒、大蔥、芝麻葉，再稍微滾煮一會兒即可。

爸爸做的露營主餐

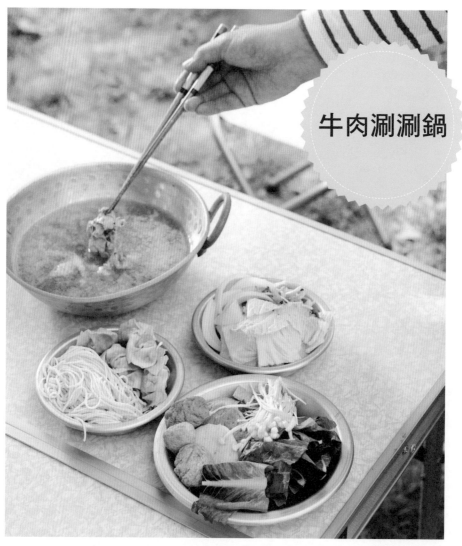

牛肉涮涮鍋

🍲 鑄鐵鍋或鍋子

4人份
料理時間 30分鐘

材料

牛肉片（火鍋用）	400g
大白菜	4片
生菜	100g
洋蔥	1/2顆
秀珍菇	1把
金針菇	1把
魚板	2片

冷凍水餃	8顆
水	6杯
昆布	1片
牛肉粉	2匙
麵條	100g

調味醬材料

醬油	4匙

食用醋	1匙
料理酒	1匙
山葵	0.5匙

替代方案
牛肉粉 ▶ 香菇粉、魚粉

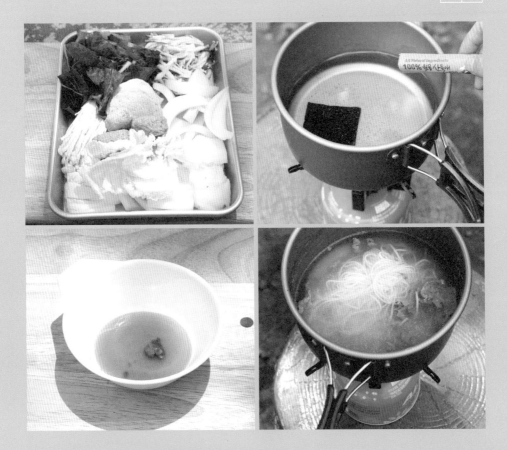

1 將大白菜、生菜、洋蔥、秀珍菇、金珍珠、魚板切成適口大小。

2 將醬油4匙、醋1匙、料理酒1匙、山葵0.5匙混合拌勻。

3 將水6杯、昆布1片放入鍋中煮滾，再添加牛肉粉，接著放入準備好的材料，煮熟後沾取調味醬享用。

4 將麵條放入剩餘的湯汁中煮熟。

🥄 Cooking Tip

若在燉煮蔬菜時湯汁減少，可持續添加熱水。

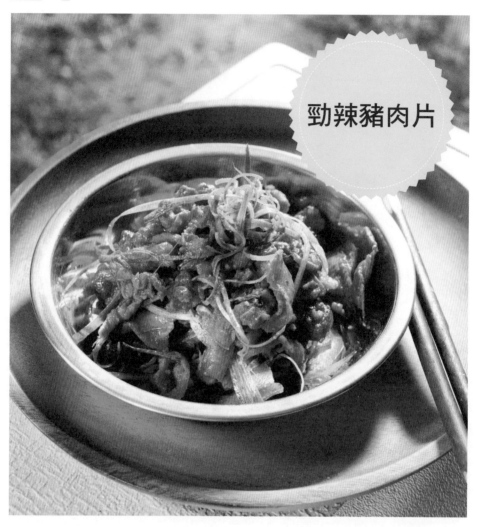

勁辣豬肉片

4人份
料理時間 35分鐘

材料
豬肉（薄片）.................600g
大蔥.................................2根
食用油.............................適量
芝麻葉.............................20片

調味醬材料
辣椒末.............................2匙
蒜末.................................2匙
辣椒醬.............................2匙

辣椒粉.............................3匙
醬油.................................2匙
料理酒.............................2匙
麥芽水飴.........................2匙
糖.....................................1匙
香油.................................1匙
芝麻鹽、胡椒粉..........少許

〔替代方案〕
大蔥 ▶ 韭菜

🥄 **Cooking Tip** ────

若使用平底鍋，應先放入食
用油熱鍋後拌炒。

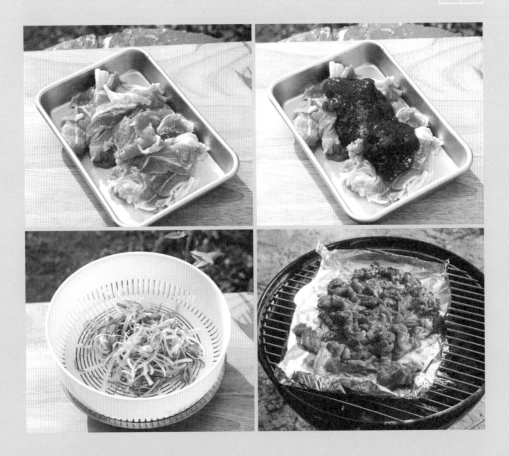

1 將豬肉切成薄片狀備用。

2 將大蔥切成絲，浸泡冷水後瀝乾備用。

3 將辣椒末2匙、蒜末2匙、辣椒醬2匙、辣椒粉3匙、醬油2匙、料理酒2匙、麥芽水飴2匙、糖1匙、香油1匙、芝麻鹽及胡椒粉少許混合製成調味醬，再放入豬肉拌勻靜置約30分鐘。

4 在烤網鋪一層錫箔紙，豬肉烤熟後盛盤，搭配芝麻葉享用。

爸爸您的燒烤主餐

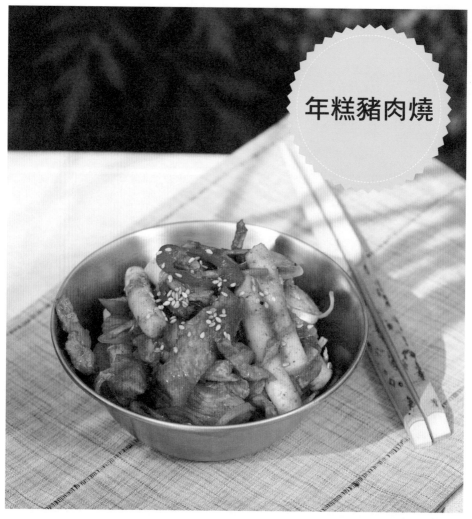

年糕豬肉燒

炒鍋

4人份
料理時間 35分鐘

材料

豬肉	400g
長條年糕	200g
洋蔥	1/2顆
紅蘿蔔	1/6根
青辣椒	1根
紅辣椒	1根
大蔥	1/2根
食用油	2匙
水	1/4杯

調味醬材料

蒜末	2匙
辣椒醬	2匙
辣椒粉	2匙
醬油	2匙
糖	1匙
麥芽水飴	1匙
料理酒	1匙
香油	1匙
鹽、胡椒粉	少許

〔**替代方案**〕
長條年糕 ▶ 油麵

🥄 **Cooking Tip**

本道料理使用韓國常見的長
條形年糕,事先解凍或退
冰,可縮短年糕烹煮的時
間,迅速變得柔軟順口。

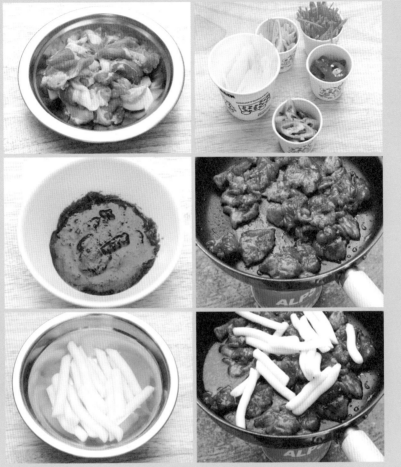

1 　將豬肉切成適口大小。

2 　將蒜末2匙、辣椒醬2匙、辣椒粉2匙、醬油2匙、糖1匙、麥芽水飴1匙、料
　　理酒1匙、香油1匙、鹽和胡椒粉少許混合拌勻，再放入豬肉攪拌後靜置約
　　30分鐘。

3 　準備長條形年糕，浸泡水中解凍軟化。

4 　將洋蔥及紅蘿蔔切絲，綠辣椒及紅辣椒斜切不去籽，大蔥也是斜切。

5 　在平底鍋放入食用油熱鍋後，放入豬肉並用筷子攤開，翻炒後加入水1/4
　　杯。

6 　豬肉炒熟後放入年糕，年糕變軟後加入蔬菜，用大火快炒。

爸爸做的燒烤主餐

23

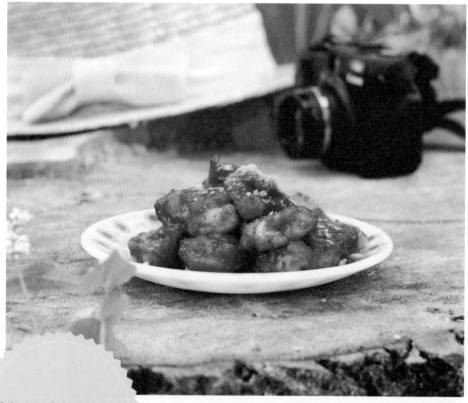

 炒鍋

蒜炒辣雞肉

🍳 Cooker

雖然孩子們喜歡吃炸雞，但露營時選擇炸物料理實在相當麻煩。用平底鍋將雞肉煎得金黃香脆，再拌入充分的調味醬，依然是令人無法抗拒的美味。事先將雞腿肉調味，均勻裹上太白粉，口感就會變得滑嫩柔軟。

4人份
料理時間 30分鐘

材料

雞腿肉	400g
鹽、胡椒粉	少許
太白粉	6匙
大蒜	10瓣
食用油	適量
辣油	0.5匙
碎花生仁	1匙

調味醬材料

辣椒醬	3匙
蕃茄醬	2匙
糖	2匙
醬油	0.3匙
食用醋	1匙
清酒	1匙
麥芽水飴	1匙
蠔油	0.3匙
辣椒粉	少許

〔替代方案〕
辣椒粉 ▶ 含有辣椒籽的辣椒粉

🥄 Cooking Tip

倘若雞肉太大塊或選用帶骨雞腿，難以在短時間內讓內部全熟，應切成適口大小為佳。先將雞肉煎熟後放涼，料理前再回鍋加熱，就能讓表皮更加酥脆。

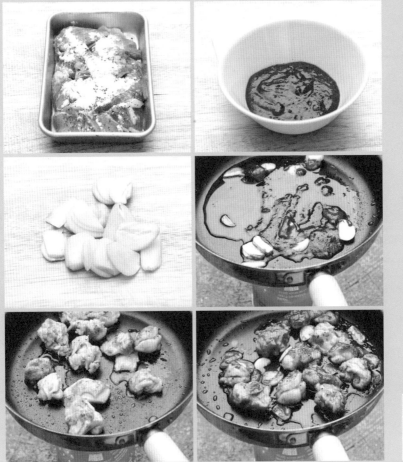

1	4
2	5
3	6

1 　切除雞肉的筋，再切成適口大小，以鹽和胡椒粉調味後，撒上太白粉拌勻。

2 　將大蒜切片。

3 　在平底鍋放入充足食用油，將雞肉煎至表面呈現金黃色。

4 　將辣椒醬3匙、蕃茄醬2匙、糖2匙、醬油0.3匙、食用醋1匙、清酒1匙、麥芽水飴1匙、蠔油0.3匙、辣椒粉少許混合拌勻。

5 　熱鍋後放入辣油0.5匙，放入大蒜片後翻炒，再倒入調味醬。

6 　調味醬煮沸後，放入雞肉拌炒，最後撒上碎花生仁。

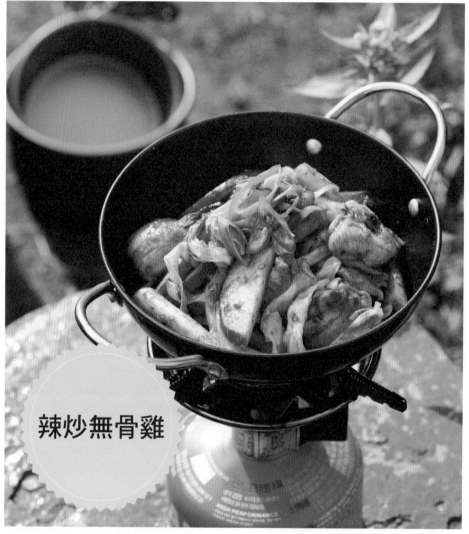

辣炒無骨雞

◎ 炒鍋

4人份
料理時間 35分鐘

材料

雞腿肉	400g	白芝麻	少許
高麗菜	2片		
地瓜	1顆	**調味醬材料**	
青辣椒	2根	蒜末	2匙
食用油	適量	辣椒醬	2匙
長條年糕	100g	辣椒粉	3匙
大蔥	1/2根	咖哩粉（辣味）	2匙
		醬油	2匙

麥芽水飴	1匙
糖	2匙
清酒	1匙
胡椒粉	少許

〔**替代方案**〕
大蔥 ▶ 芝麻葉

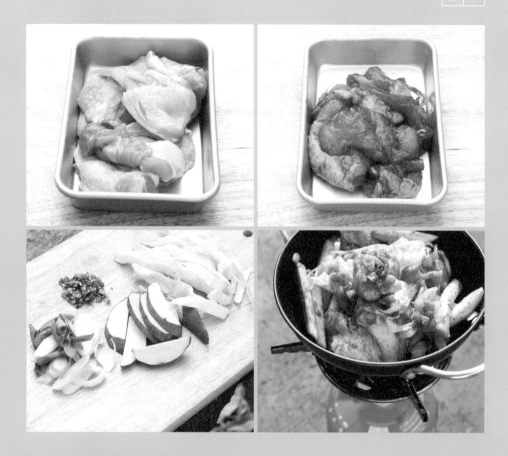

1 準備無骨雞腿肉，切成適口大小。

2 將高麗菜切成粗絲，地瓜切成小塊狀，大蔥斜切，綠辣椒則切成末。

3 將蒜末2匙、辣椒醬2匙、辣椒粉3匙、咖哩粉2匙、醬油2匙、麥芽水飴1匙、糖2匙、清酒1匙、胡椒粉少許拌勻，再放入雞腿肉攪拌後靜置約30分鐘。

4 熱鍋後放入食用油，再放入雞腿肉、高麗菜、地瓜、年糕拌炒，雞腿肉半熟後轉為小火，最後放入大蔥及青辣椒，起鍋前撒上少許白芝麻。

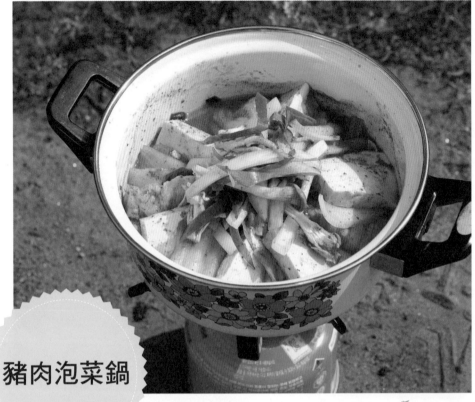

豬肉泡菜鍋

鑄鐵鍋或鍋子

Cooker

事先將泡菜切成適口大小，可以提升享用的便利性，也能提升料理的速度。

4人份
料理時間 40分鐘

材料

老泡菜	1/2束
豆腐	1盒
五花肉	200g
洋蔥	1/3顆
青辣椒	2根
大蔥	1/2根
秀珍菇	60g
鹽、胡椒	少許

調味醬材料

昆布高湯	2杯
泡菜湯汁	1/2杯
蒜末	1匙
辣椒醬	2匙
辣椒粉	1匙
醬油	1匙
薑末	少許
糖	少許

〔**替代方案**〕
五花肉 ▶ 豬排骨、松阪肉

Cooking Tip

豬肉泡菜鍋必須燉煮較長時間，才能完全軟爛入味。若熬煮時湯汁所剩不多，可持續添加熱水。

1	4
2	5
3	

1　除去老泡菜中的醃漬配料，切成與豬肉相似的大小。

2　將洋蔥切成粗絲，青辣椒與大蔥斜切成片。

3　將秀珍菇撕成小株。

4　將昆布高湯2杯、泡菜湯汁1/2杯、蒜末1匙、辣椒醬2匙、辣椒粉1匙、醬油1匙、薑末少許、糖少許混合拌勻。

5　將豆腐、五花肉、老泡菜均勻擺入鍋內，舖上洋蔥、青辣椒及大蔥後，加入調味醬燉煮，老泡菜變軟後放入鹽及胡椒粉調味。

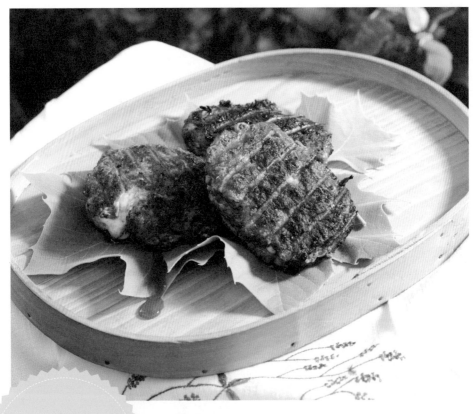

藍帶漢堡排

🍲 Cooker

經常在大賣場看到沾滿麵包粉的酥嫩炸豬排，或者柔軟多汁的現做漢堡排。可以事先將豬肉及牛肉混合後捏成球狀，再放入塑膠袋中壓扁。今天就試試加入起司的藍帶漢堡排吧！

4人份
料理時間 40分鐘

材料

牛絞肉	300g
豬絞肉	100g
鹽、胡椒	少許
洋蔥	1顆
細蔥	5根
麵包粉	1/2杯
牛奶	4匙

肉豆蔻粉	少許
雞蛋	1顆
莫扎瑞拉起司	1杯
食用油	適量
豬排醬	適量

〔替代方案〕
肉豆蔻粉 ▶ 胡椒粉

🥄 Cooking Tip

製作漢堡排時，可放入豆腐一起混合，增加軟嫩及綿密口感。事先在家做好肉排，冷凍保存後攜帶至露營場地，就能讓料理過程更加輕鬆。

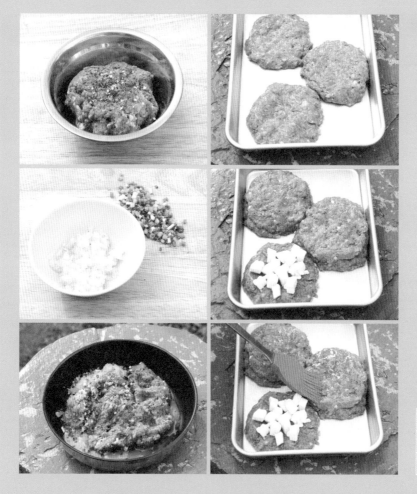

1	4
2	5
3	6

1 　將牛絞肉及豬絞肉混合均勻，加入鹽及胡椒粉調味。

2 　將洋蔥切成丁，以食用油稍微熱炒。細蔥則切成蔥末。

3 　將肉、炒過的洋蔥、蔥末、麵包粉、牛奶、肉豆蔻粉、雞蛋一起攪拌，直到
　　出現黏稠感。

4 　將肉排壓成圓餅狀。

5 　將肉排中央壓出一個凹槽，放入莫扎瑞拉起司後，再重新捏成圓餅狀。

6 　表面稍微刷上一層油，用炭火烤成表面微焦的美味漢堡排。

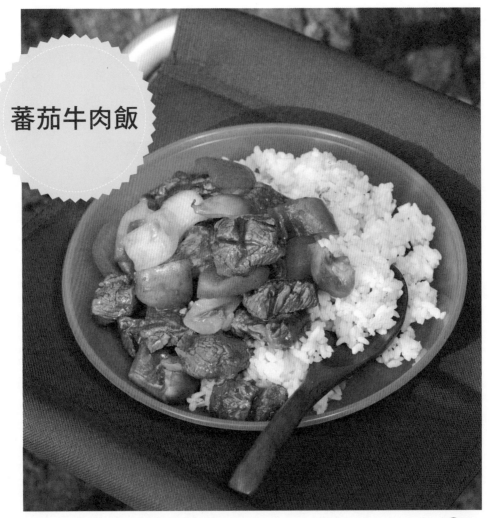

蕃茄牛肉飯

🔴 炒鍋

4人份
料理時間 40分鐘

材料
飯⋯⋯⋯⋯⋯⋯⋯⋯⋯2碗
沙朗牛肉⋯⋯⋯⋯⋯⋯300g
青椒⋯⋯⋯⋯⋯⋯⋯⋯1/2顆
紅椒⋯⋯⋯⋯⋯⋯⋯⋯1/2顆
洋蔥⋯⋯⋯⋯⋯⋯⋯⋯1/2顆
食用油⋯⋯⋯⋯⋯⋯⋯適量
辣醬⋯⋯⋯⋯⋯⋯⋯⋯3匙
蕃茄醬⋯⋯⋯⋯⋯⋯⋯1匙

白飯調味材料
奶油⋯⋯⋯⋯⋯⋯⋯⋯1匙
鹽、胡椒粉⋯⋯⋯⋯⋯少許

牛肉調味材料
料理酒⋯⋯⋯⋯⋯⋯⋯1匙
鹽⋯⋯⋯⋯⋯⋯⋯⋯⋯少許

〔**替代方案**〕
辣醬 ▶ 辣椒醬

🥄 *Cooking Tip* ─────

應使用溫熱的白飯，才容易
與食材結合。若白飯出現結
塊，可灑少許清水後蓋上蓋
子，靜置一會兒之後使用。

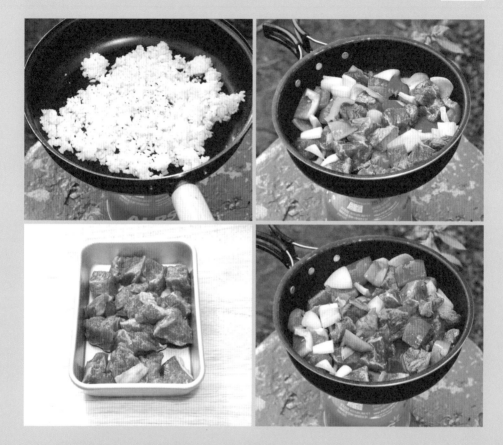

1 以奶油熱鍋後放入白飯，翻炒後加入鹽及胡椒
粉調味。

2 將牛肉劃刀後切成大小適中的方塊狀，加入料
理酒1匙、鹽少許調味。

3 以食用油熱鍋後，放入事先切成塊狀的青椒、
紅椒、洋蔥及牛肉一起翻炒。

4 放入辣醬及蕃茄醬持續熱炒，最後再以鹽和胡
椒粉調味。炒熟後搭配白飯享用。

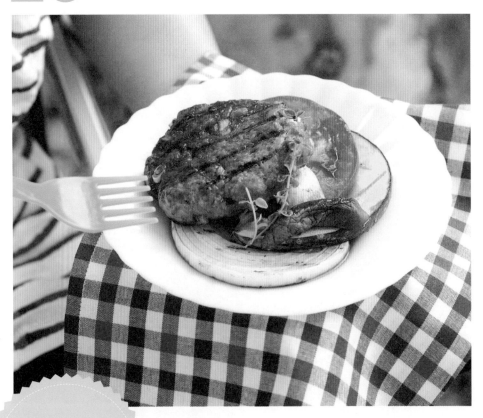

🍳 Cooker

漢堡排系列總是蟬聯露營料理冠軍的主因，就是直接用炭火加熱
的漢堡排，可以吃得到最天然直接的炭香味。
只要準備烤蔬菜、漢堡排和麵包，就能變出讓孩子們歡天喜地的
精緻大餐。
事先在家做好漢堡肉，裝入塑膠袋中冷凍保存，再攜帶至露營場
地，不用解凍直接以炭火燒烤，即可享受輕鬆自在的野炊過程。

漢堡蔬菜盤

4人份
料理時間 30分鐘

材料

櫛瓜	1/6條
洋蔥	1/2顆
蕃茄	1顆
杏鮑菇	1朵
鹽、胡椒	少許
橄欖油	適量
牛絞肉	200g

豬絞肉	200g
牛排醬	適量

調味醬材料

洋蔥末	2匙
蒜末	0.5匙
蔥末	1匙
醬油	4匙

糖	1匙
料理酒	1匙
麥芽水飴	1匙
香油	1匙
芝麻鹽、胡椒粉	少許

〔**替代方案**〕
牛排醬 ▶ 豬排醬

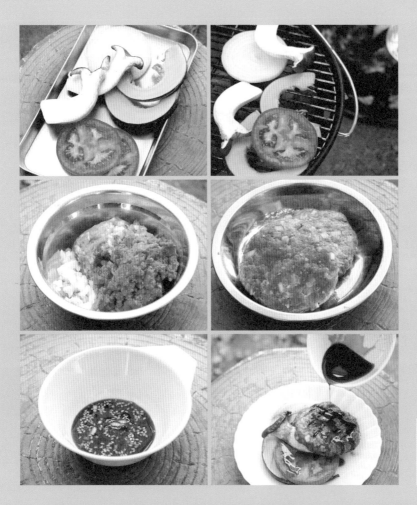

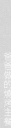

1	4
2	5
3	6

1　將櫛瓜、洋蔥、蕃茄、杏鮑菇切成適當形狀，以鹽和胡椒粉調味，再灑上適量橄欖油。

2　將牛絞肉、豬絞肉、洋蔥末2匙混合均勻。

3　將洋蔥末2匙、蒜末0.5匙、蔥末1匙、醬油4匙、糖1匙、料理酒1匙、麥芽水飴1匙、香油1匙、芝麻鹽及胡椒粉少許一起攪拌，再放入拌好的肉混合均勻。

4　將櫛瓜、洋蔥、蕃茄、杏鮑菇烤熟。

5　將漢堡排捏成扁平狀，用炭火烤熟。或者將平底鍋用橄欖油熱鍋後煎熟。

6　將蔬菜及漢堡排盛盤，淋上適量牛排醬。

🍳 Cooker

可事先在家做好、包裹錫箔紙，攜帶至露營場地直接燒烤，省去現場操作的麻煩。燒烤的方式以稍微敞開錫箔紙，以小火加熱並不時轉動為佳。肉品以油脂分布均勻的肩胛肉最為美味，但若考慮營養均衡，牛肉可選用後腿肉或臀肉，豬肉可選擇腰內肉或里肌肉。炒過的蔬菜必須完全放涼，才不會產生水分。

手作肉泥棒

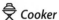

4人份
料理時間 30分鐘

材料

洋蔥	1/2顆
紅蘿蔔	1/8根
蘑菇	4朵
泡過水的香菇	2朵
青辣椒	1根
鹽	少許
牛絞肉	200g
豬絞肉	200g
蒜末	2匙
太白粉	2匙
食用油	適量

絞肉調味材料

| 蕃茄醬 | 2匙 |
| 鹽、胡椒粉 | 少許 |

〔**替代方案**〕
牛肉、豬肉 ▶ 雞肉、蝦仁

1	4
2	5
3	6

1 將洋蔥、紅蘿蔔、蘑菇切成丁。

2 將泡過水的香菇瀝乾，拔除香菇根後切成丁。將青辣椒除去蒂頭，切成辣椒丁且不去籽。

3 以食用油熱鍋後放入洋蔥、紅蘿蔔、蘑菇、香菇、青辣椒翻炒，再以鹽調味。

4 將牛絞肉、豬絞肉、蕃茄醬2匙攪拌均勻，再放入鹽和胡椒粉調味。

5 在拌好的絞肉中放入炒蔬菜、蒜末2匙、太白粉2匙，仔細混合拌勻。

6 攪拌至產生黏稠感後，取適量捏成橢圓形的棒狀，包裹錫箔紙後加熱烤熟。

30

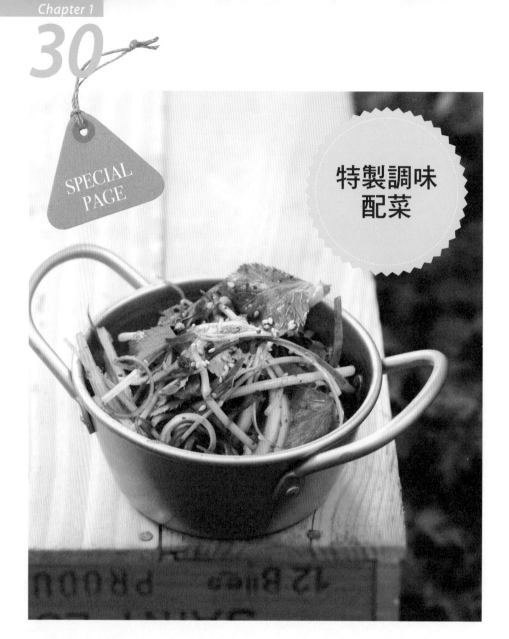

SPECIAL PAGE

特製調味
配菜

4人份
料理時間 20分鐘

材料

茼芹	1把
洋蔥	1/4顆
大蔥	1根
香油	適量
白芝麻	少許

調味醬材料

魚露	1.5匙
辣椒粉	1匙
糖	0.5匙
食用醋	0.5匙
鹽	少許

〔替代方案〕
魚露 ▶ 薄鹽醬油

🥄 *Cooking Tip*

若事先將蔬菜與調味醬混合，
會使蔬菜提早變軟，失去清香
脆爽的口感，建議在享用前再
加入調味醬。

1 　將茵芹清洗乾淨，切成適口大小。

2 　將大蔥和洋蔥各別切絲，浸泡冷水後瀝乾備
　　用。

3 　將茵芹、大蔥、洋蔥、香油一起拌勻。

4 　加入魚露1.5匙、辣椒粉1匙、糖0.5匙、醋0.5
　　匙、鹽少許，混合拌勻後撒上適量白芝麻。

31

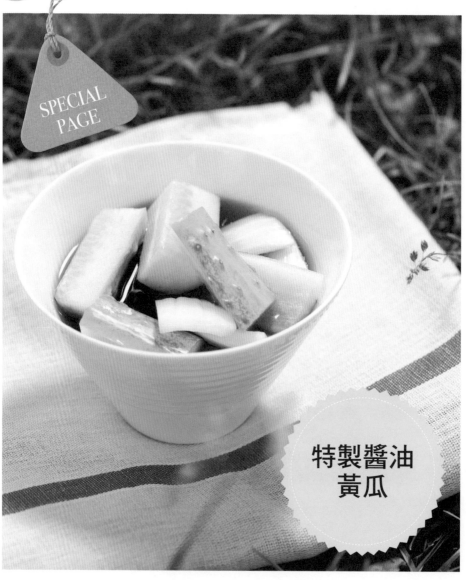

SPECIAL PAGE

特製醬油
黃瓜

4人份
料理時間 20分鐘

材料

洋蔥	2顆	醋	1/4杯
小黃瓜	1根	水	1/2杯
		糖	3匙

調味醬材料

醬油........1杯

〔**替代方案**〕

洋蔥 ▶ 白蘿蔔

🥄 **Cooking Tip**

事先在家做好，攜帶至露營
場地，隨時成為燒烤主餐的
最佳拍檔。

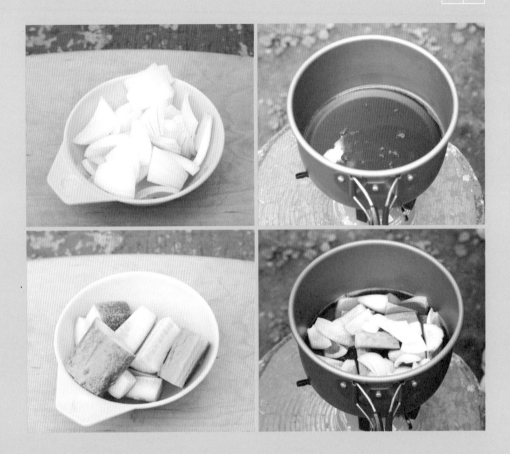

1 　將洋蔥洗淨、去皮，切成一節指頭般的大小。

2 　將小黃瓜切成4等分，和洋蔥一起浸泡冷水。

3 　將醬油1杯、醋1/4杯、水1/2杯、糖3匙放入鍋
　　中加熱。

4 　放入洋蔥及小黃瓜靜置，熱騰騰的蒸氣散去
　　後，裝入密閉容器中冷藏保存。

爸爸做的燒烤主餐

都是只有離開家，
到了露營現場才會出現的限定餐點。

爸爸努力準備燒烤主餐的同時，
孩子就和媽媽一起製作野炊飯、熱湯和配菜吧！

親子合作的野炊飯與配菜

露營是父母與孩子製造美好回憶的捷徑，攜家帶眷露營的人也越來越多。

在露營現場，總是能聽到這些對話：

「孩子們！來吃泡麵了～」

「不聽話就不准吃泡麵！」

露營野炊時，泡麵的確是簡單方便的食物。

但為了孩子的健康，許多父母都希望做出更營養豐盛的料理。

其實美味的野炊飯與配菜相當簡單，可以讓孩子與父母一同準備。

讓孩子們垂涎三尺，肚子發出咕嚕咕嚕聲的野炊飯，不用特別的調味料，只要全家人一起享用就是天下珍饈的大鍋湯，

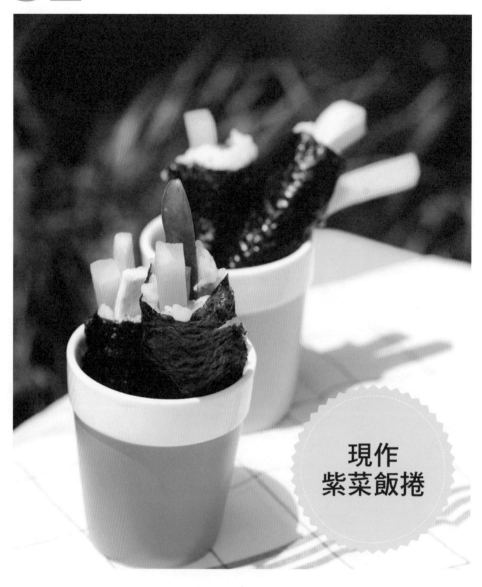

現作
紫菜飯捲

4人份
料理時間 30分鐘

材料

白飯	4碗
鹽、香油、芝麻鹽各	少許
小黃瓜	1根
醃黃瓜（長條狀）	4根
蛋皮	4條

火腿	4條
蟳味棒	4根
壽司用海苔	4片

〔替代方案〕
小黃瓜▶菠菜

Cooking Tip

可事先在家製作蛋皮、切成
長條狀後備用。也可用罐頭
鮪魚肉替代。

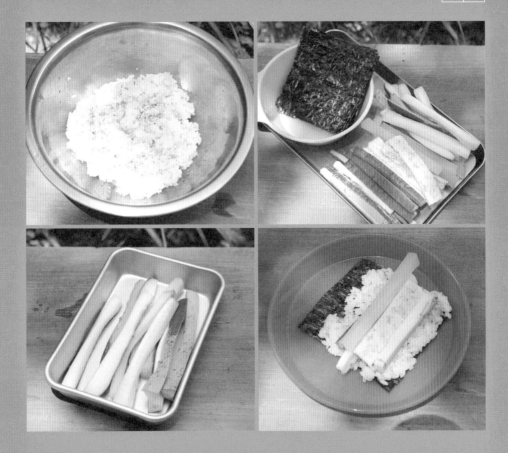

1 將各少許的鹽、香油、芝麻鹽放入熱飯中拌勻。

2 將小黃瓜切成長條狀後去籽。

3 將醃蘿蔔、蛋皮、火腿、蟳味棒切成長條狀。

4 將海苔放在盤子上，鋪上一層白飯，根據喜好放上配料，再將海苔捲起。

33

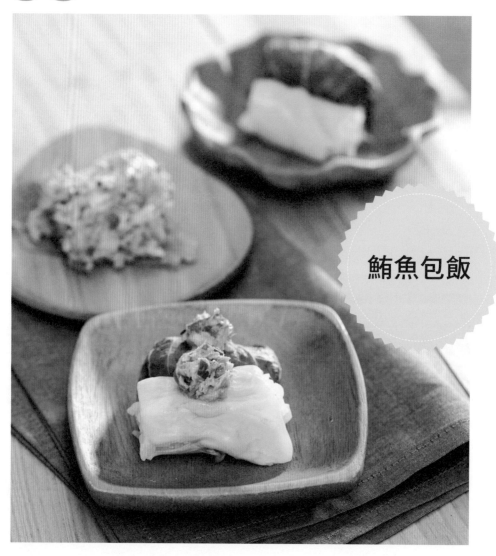

鮪魚包飯

4人份
料理時間 40分鐘

材料

白飯	3碗
鹽、香油、芝麻鹽各	少許
高麗菜	1/4顆
芝麻葉	20片
鮪魚肉（罐頭）	1罐

調味醬材料

味增醬	1匙
美乃滋	2匙
青、紅辣椒各	1/2根
黑芝麻	少許

〔替代方案〕
芝麻葉 ▶ 東風菜1把（80g）

🍳 **Cooking Tip**

如果沒有蒸籠，可在鍋中加入少量清水，放入整片高麗菜，再將其他蔬菜放在高麗菜上開火加熱。

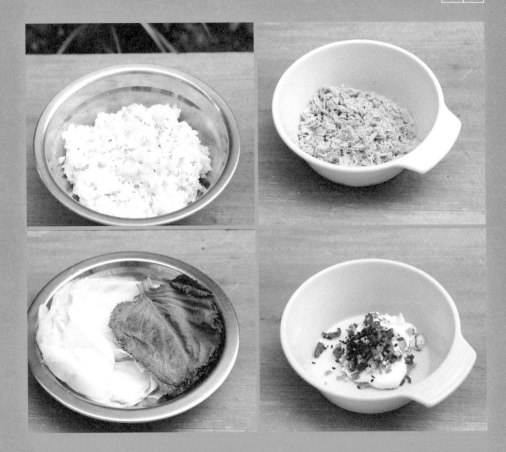

1 將各少許的鹽、香油、芝麻鹽放入白飯中拌勻。

2 將高麗菜和芝麻葉蒸熟後包裹白飯。

3 將鮪魚罐頭瀝乾，鮪魚肉切碎。

4 將青辣椒和紅辣椒切丁，再與鮪魚肉、味增醬1匙、美乃滋2匙、黑芝麻混合拌勻。

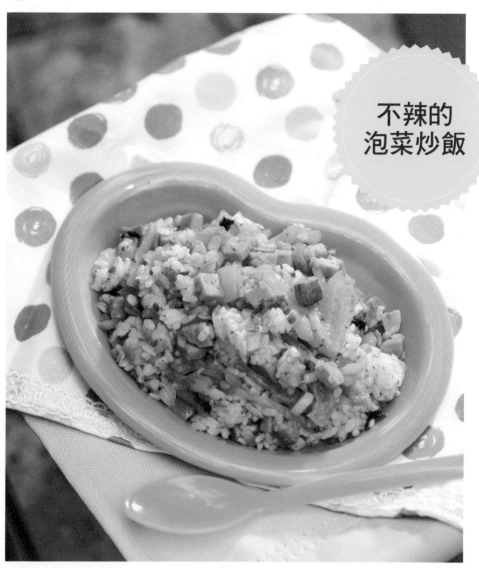

不辣的
泡菜炒飯

炒鍋

4人份
料理時間 25分鐘

材料

火腿（罐頭）	1/2罐	白飯	4碗
洋蔥	1/2顆	蠔油	0.5匙
老泡菜	200g	鹽、胡椒粉	少許
細蔥	6根		
食用油	適量	〔**替代方案**〕	
		火腿 ▶ 培根、鮪魚肉	

Cooking Tip

若使用速食白飯包，應先浸
泡熱水軟化後再下鍋翻炒，
否則飯粒不易變軟而影響口
感。

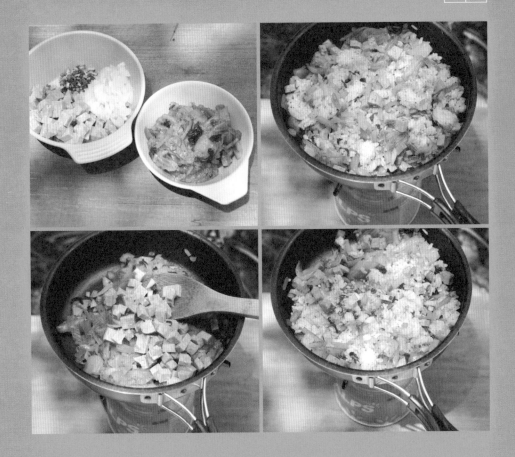

1　將火腿和洋蔥切丁，細蔥切成蔥末。除去老泡菜上的醃料，再切成與洋蔥丁相近的大小。

2　以食用油熱鍋後，放入火腿丁充分拌炒，再放入老泡菜及洋蔥。

3　放入白飯一起翻炒，再加入蠔油0.5匙、鹽、胡椒粉調味。

4　撒上蔥末拌勻。

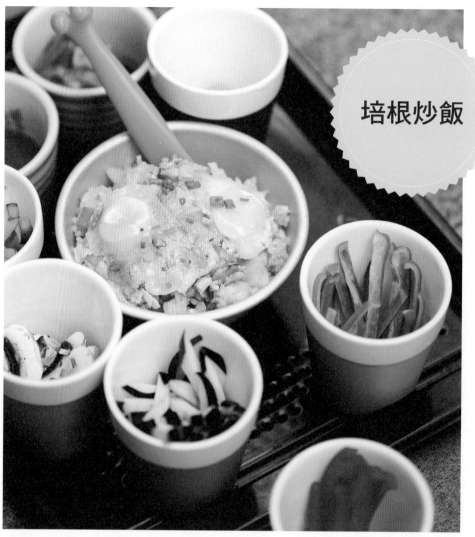

培根炒飯

🍳 炒鍋

4人份
料理時間 25分鐘

材料

培根	4片
洋蔥	1/2顆
細蔥	6根
鳳梨果肉（罐頭）	2塊
花生仁	2匙
食用油	適量
白飯	4碗

辣醬1匙	
鹽、胡椒粉	少許
生鳥蛋	1/2包

〔替代方案〕
培根 ▶ 火腿、鮪魚肉
辣醬 ▶ 蕃茄醬

🥄 Cooking Tip

培根翻炒時無需太多油。若
難以準備各式配菜，可直接
使用大賣場販售的綜合冷凍
蔬菜。生鳥蛋是為了讓孩子
體驗煎蛋樂趣而準備，可使
用一般雞蛋或省略。

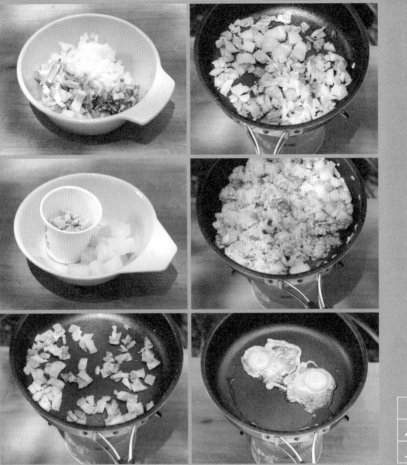

1	4
2	5
3	6

1 將培根與洋蔥切丁,細蔥切成蔥末。

2 將鳳梨果肉切成塊狀,花生仁切碎。

3 以食用油熱鍋後,放入培根充分翻炒,消除多餘油分。

4 放入洋蔥丁一起炒,再加入鳳梨果肉。

5 放入白飯拌炒後,加入辣醬1匙,再以鹽和胡椒粉調味。

6 製作荷包蛋舖在飯上,再撒上切碎的花生仁與蔥末。

36

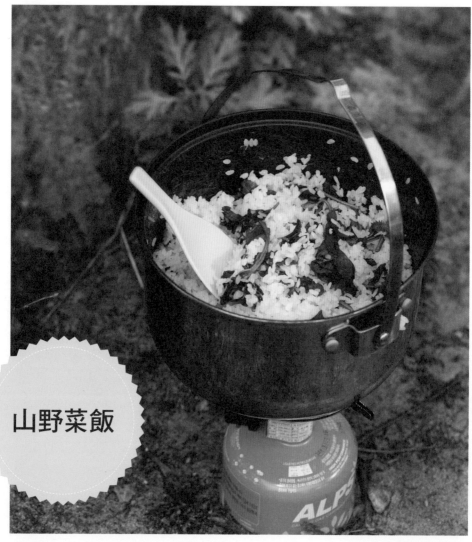

山野菜飯

🍚 鑄鐵鍋或鍋子

4人份
料理時間 30分鐘

材料

米	2杯
東風菜	2把（160g）
清水	2杯
鹽	少許

調味醬材料

醬油	3匙
辣椒粉	1匙
香油	1匙
白芝麻	1匙
蔥末	4匙

〔替代方案〕
東風菜 ▶ 朝鮮大薊

🥄 **Cooking Tip**

若難以準備生米和山野菜，可以直接購買已將生米與蔬菜材料混合的速食包。

1 將米洗淨後浸泡清水。

2 將東風菜仔細沖洗乾淨,切成適口大小。

3 將米、清水2杯、東風菜放入鍋中開火。水滾後轉成中火,持續加熱2～3分鐘後燜熟,再用飯匙輕輕攪拌。

4 將醬油2匙、辣椒粉1匙、香油1匙、白芝麻1匙、蔥末4匙混合拌勻,搭配山野菜飯享用。

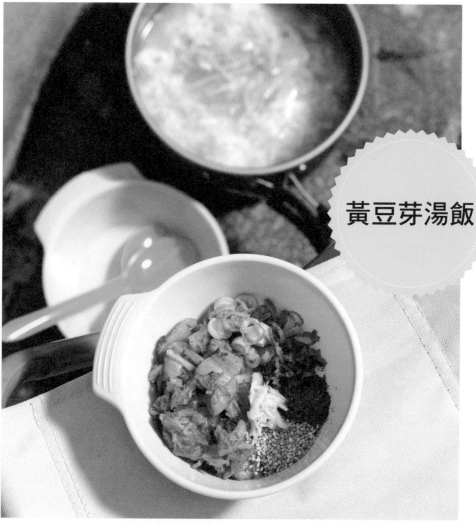

黃豆芽湯飯

🍲 鑄鐵鍋或鍋子

4人份
料理時間 30分鐘

材料

黃豆芽	300g
昆布高湯	8杯
薄鹽醬油	1匙
蒜末	1匙
鹽	少許
白飯	2碗
雞蛋	4顆

配菜材料

切成小塊的酸泡菜	1/2杯
青辣椒丁	2匙
大蔥末	3匙
辣椒粉、白芝麻、	
蝦醬	各少許

〔**替代方案**〕
昆布高湯 ▶ 清水

🥄 **Cooking Tip**

若難以事先準備昆布高湯，
可將黃豆芽與乾昆布一起放
入清水中熬煮。煮完的昆布
勿丟棄，可以切丁加入配
菜。

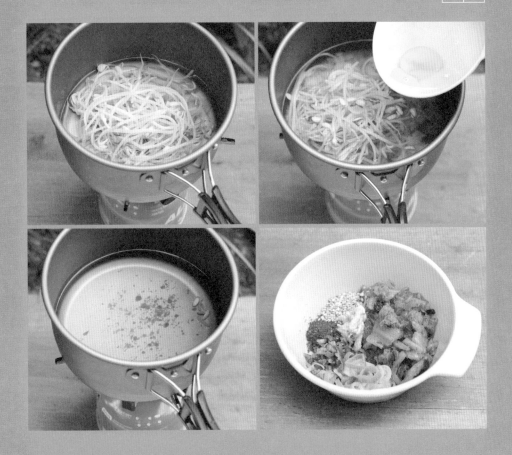

1 將黃豆芽與昆布高湯放入鍋中，蓋上鍋蓋滾煮
5分鐘。

2 撈起黃豆芽，將薄鹽醬油1匙、蒜末1匙、鹽少
許放入高湯中調味。

3 將白飯放入高湯中稍微熱煮，再次放入黃豆
芽，滾煮一會兒之後加入蛋液。

4 將切成小塊的酸泡菜1/2杯、青辣椒丁2匙、大
蔥末3匙、各少許的辣椒粉、白芝麻及蝦醬混
合拌勻，搭配黃豆芽湯飯一起享用。

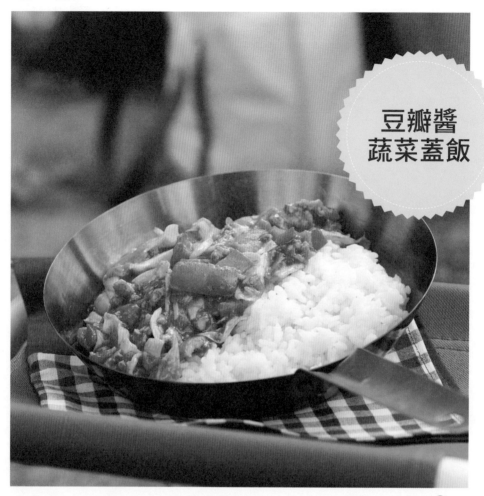

豆瓣醬
蔬菜蓋飯

🎯 炒鍋

4人份
料理時間 20分鐘

材料

高麗菜	3片
青椒、紅椒、洋蔥各	1/2顆
紅蘿蔔	1/6根
大蔥	1/4根
大蒜	3瓣
薑	1塊
食用油	適量
豬肉片	100g
鹽、清酒、胡椒粉各	少許
清水	1杯
太白粉水	1匙
香油	少許
白飯	3碗

調味醬材料

豆瓣醬	1.5匙
醬油	2匙
清酒	2匙
糖	0.3匙

〔替代方案〕
豆瓣醬 ▶ 蠔油

🥄 **Cooking Tip**

太白粉水以太白粉1匙、清水
2匙混合而成。若有剩餘的
炒蔬菜，可加入豆腐與其他
食材，變成拌飯配料或另一
道小菜。也可以加入烏龍麵
一起炒，變成豬肉蔬菜炒烏
龍。

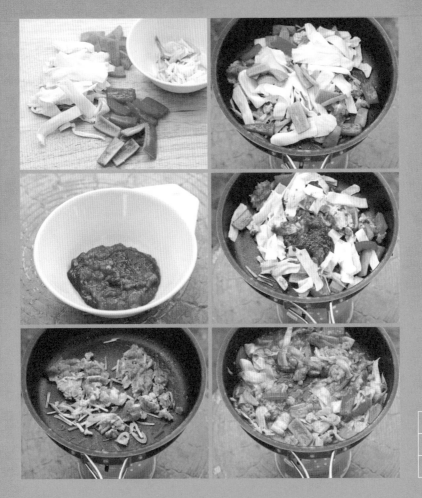

1	4
2	5
3	6

1 　將高麗菜、青椒、紅椒、洋蔥、紅蘿蔔切成相似的小塊狀，大蔥、蒜、薑則切成絲。

2 　將豆瓣醬1.5匙、醬油2匙、清酒2匙、糖0.3匙混合拌勻。

3 　以食用油熱鍋後，放入大蔥、蒜、薑爆香，接著放入豬肉翻炒，再以鹽、清酒、胡椒粉調味。

4 　豬肉炒熟後，放入洋蔥、紅蘿蔔翻炒，洋蔥變透明後，再加入高麗菜、青椒、紅椒。

5 　倒入清水1杯和調味醬，煮滾後放入太白粉水1匙勾芡。

6 　灑上適量香油，倒在事先盛盤的白飯上。

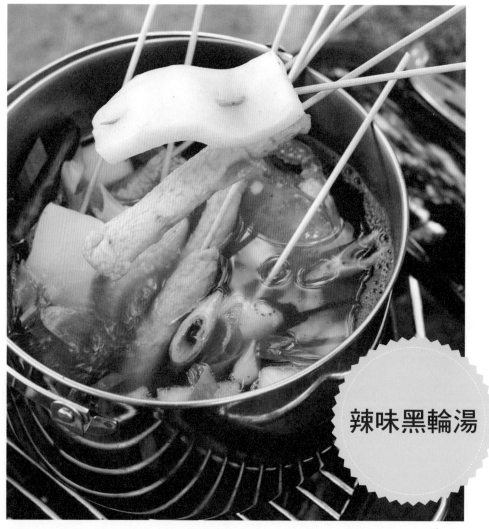

🍲 鍋子

4人份
料理時間 35分鐘

材料	
蒟蒻片	1/2包
長條年糕	1包
長條黑輪	8根
白蘿蔔（2cm）	一塊
大蔥	1根
螃蟹	1隻
乾辣椒	2根
清水	8杯

調味醬材料	
辣椒粉	1匙
海鮮鮮味粉	2匙
料理酒	1匙
鹽	少許

〔**替代方案**〕
海鮮鮮味粉 ▶ 魚醬、薄鹽醬
油、鹽

辣味黑輪湯

🥄 *Cooking Tip*

不僅可當作配飯熱湯或者下
酒菜，隔天還能用剩餘的湯
煮粥。天氣寒冷時更是廣受
歡迎的料理。享用前再將年
糕下鍋汆燙，可避免加熱過
久而變硬。

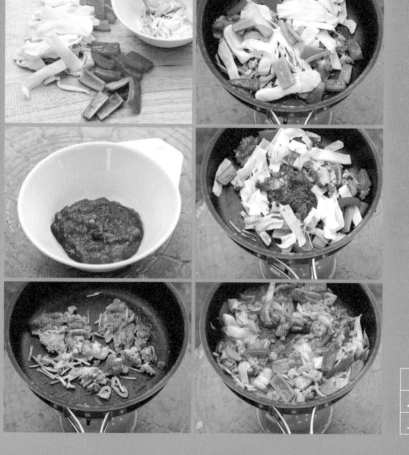

1	4
2	5
3	6

1 準備尺寸類似的蒟蒻片、長條年糕及黑輪，各別插入長籤。

2 將白蘿蔔切成塊狀，大蔥切成蔥末。

3 將螃蟹清洗乾淨。

4 將辣椒粉1匙、海鮮鮮味粉2匙、料理酒1匙、鹽少許混合拌勻。

5 將清水8杯、白蘿蔔、螃蟹、乾辣椒放入鍋中加熱。

6 水滾後倒入調味醬，放入串好的食材滾煮約10分鐘，最後撒入大蔥並以鹽調味。

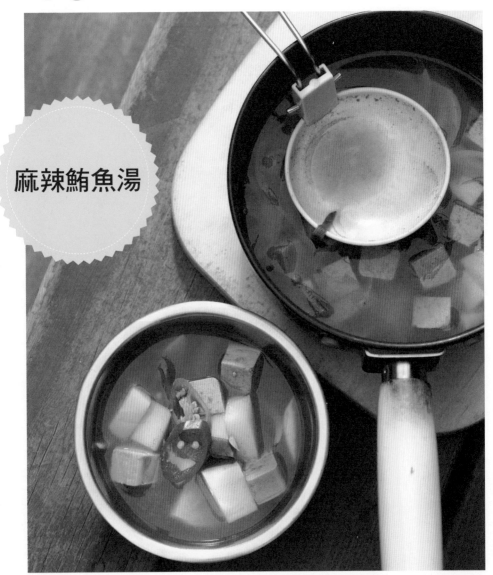

麻辣鮪魚湯

🍲 鍋子

4人份
料理時間 30分鐘

材料

鮪魚肉（罐頭）	1罐
馬鈴薯	2顆
大蔥	1/2根
紅辣椒	1根
青辣椒	1根
清水	6杯
麻辣鍋底醬	3匙

🥄 **Cooking Tip**

直接使用現成的麻辣鍋底醬相當便利，但每個人的口味不同，可根據喜好加入辣椒粉、醬油等調味料。

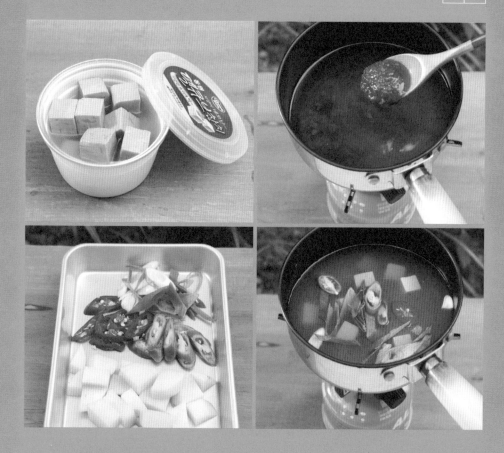

1 瀝乾鮪魚罐頭的油水。

2 將馬鈴薯切成小塊，大蔥、紅辣椒、青辣椒切
成斜片。

3 將清水6杯倒入鍋中煮滾，再加入麻辣鍋底醬3
匙和馬鈴薯熬煮。

4 馬鈴薯快要全熟時，加入鮪魚肉、大蔥、紅辣
椒、青辣椒滾煮一會兒。

親子合作的野炊飯與配菜

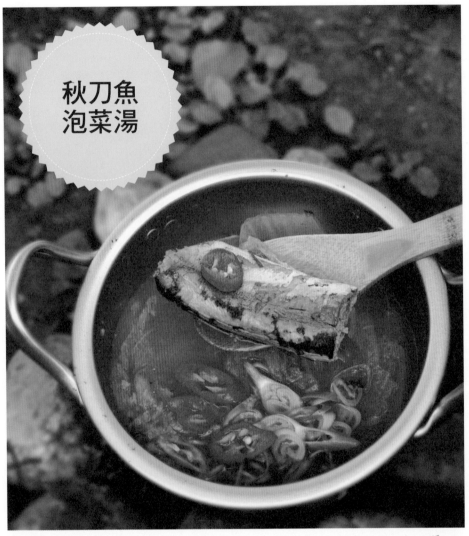

秋刀魚
泡菜湯

🍲 鍋子

4人份
料理時間 30分鐘

材料

秋刀魚（罐頭）	1罐
包裝泡菜（小）	1包
青辣椒	1根
紅辣椒	1根
大蔥	1/2根
食用油	1匙

水	4杯
蒜末	1匙
鹽、胡椒粉	少許

〔替代方案〕
包裝泡菜 ▶ 酸泡菜1/4顆

🥄 **Cooking Tip**

整顆的大白菜泡菜放久一
點，就會變成適合煮湯的酸
泡菜，但烹煮時不應蓋上鍋
蓋，否則酸味難以散去。若
酸味過重，可加入適量砂糖
調味。

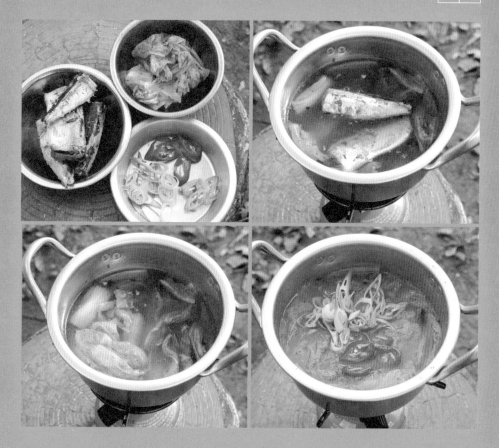

1 將秋刀魚罐頭的魚肉和油水分開。大略除去泡菜上的醃料，切成寬3cm的塊狀，並將青辣椒、紅辣椒、大蔥切成斜片。

2 在湯鍋中倒入適量食用油熱鍋後，放入泡菜炒至軟化，再倒入清水4杯以大火煮滾。

3 放入秋刀魚，轉小火持續熬煮。

4 約10分鐘後，放入青辣椒、紅辣椒、大蔥、蒜末1匙，再以鹽和胡椒粉調味。

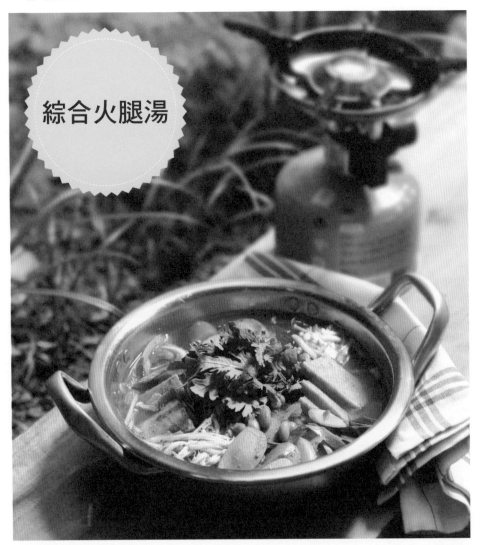

綜合火腿湯

🍲 鍋子

4人份
料理時間 30分鐘

材料

火腿（罐頭）	1罐	山茼蒿	1把	料理酒	1匙	
熱狗	8根	焗豆（罐頭）	1/3罐	蒜末	1匙	
冬粉	50g	清水	6杯	鹽、胡椒粉	少許	
包裝泡菜（小）	1/2包					
洋蔥	1/4顆	**調味醬材料**		**〔替代方案〕**		
金針菇	1包	辣椒醬	1匙	包裝泡菜1/2包 ▶ 酸泡菜1/8顆		
大蔥	1/2根	辣椒粉	2匙			
		薄鹽醬油	2匙			

102

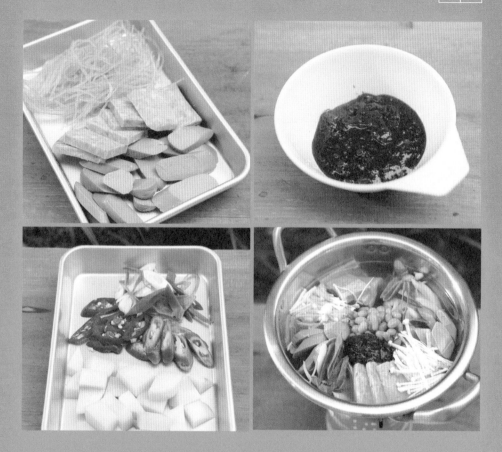

1 將火腿切成小塊，熱狗切成斜片，冬粉泡水軟化後切成適口大小。

2 將包裝泡菜切成寬3cm的塊狀，金針菇切除根部，大蔥切成斜片，山茼蒿切成適口大小。

3 將辣椒醬1匙、辣椒粉2匙、薄鹽醬油2匙、料理酒1匙、蒜末2匙、鹽和胡椒粉少許混合拌勻。

4 將準備好的食材放入湯鍋中，放入調味醬和清水6杯，煮滾後放入冬粉，再以鹽和胡椒粉調味，最後鋪上山茼蒿。

親子合作的野炊飯與配菜

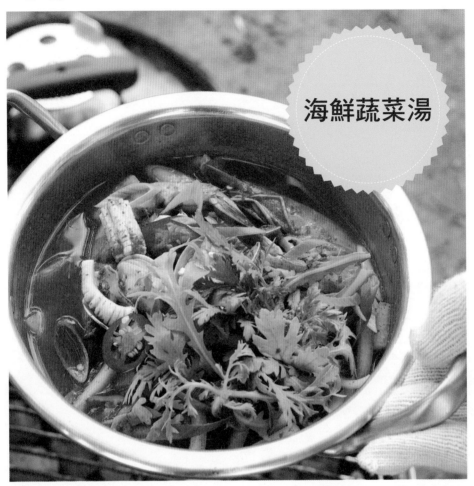

海鮮蔬菜湯

鑄鐵鍋或鍋子

4人份
料理時間 30分鐘

材料

花枝	1隻
鮮蝦	8隻
蛤蜊	1包
鹽	少許
白蘿蔔（2cm）	1塊
洋蔥	1/2顆
山茼蒿	1把
青辣椒、紅辣椒	各1根
大蔥	1根
水	3杯

調味醬材料

辣椒醬	1匙
辣椒粉	1.5匙
清酒	1匙
薄鹽醬油	2匙
蒜末	2匙
鹽、胡椒粉	少許

〔替代方案〕
花枝 ▶ 短蛸、章魚

Cooking Tip

煮一鍋香辣下飯的熱湯，就不用準備太多配菜。對手藝沒有自信的人，只要將海鮮和蔬菜一起熬煮，無需大量調味料，就能做出令人驚豔的美味料理。海鮮過度清洗反而會產生異味，沖淨後用餐巾紙擦乾即可。蛤蜊可先在家浸泡熱鹽水吐沙，瀝乾後妥善包裝備用。

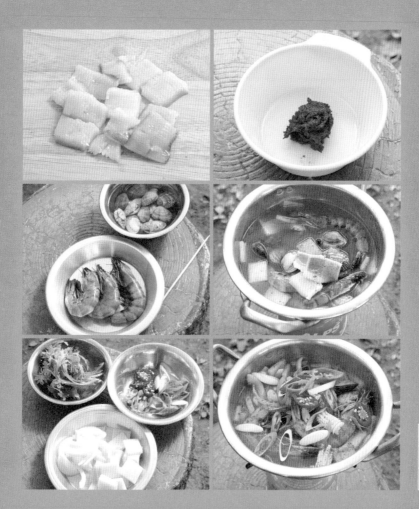

<table>
<tr><td>1</td><td>4</td></tr>
<tr><td>2</td><td>5</td></tr>
<tr><td>3</td><td>6</td></tr>
</table>

1 　清除花枝的內臟，將身體剖半後在內側劃刀，再切成適口大小。

2 　用竹籤穿過蝦子背部，挑出泥腸後清洗乾淨。將蛤蜊浸泡熱鹽水吐沙。

3 　將白蘿蔔切成小塊狀，洋蔥切成粗絲，青辣椒、紅辣椒、大蔥切成斜片，並將山茼蒿洗淨。

4 　將辣椒醬1匙、辣椒粉1.5匙、清酒1匙、薄鹽醬油2匙、蒜末2匙、鹽及胡椒粉少許混合拌勻。

5 　在鍋中倒入清水3杯和白蘿蔔一起熬煮，白蘿蔔變透明後放入調味醬，攪拌後同時放入花枝、鮮蝦、蛤蜊、洋蔥。

6 　海鮮煮熟後以鹽調味，最後舖上青辣椒、紅辣椒、大蔥和山茼蒿。

44

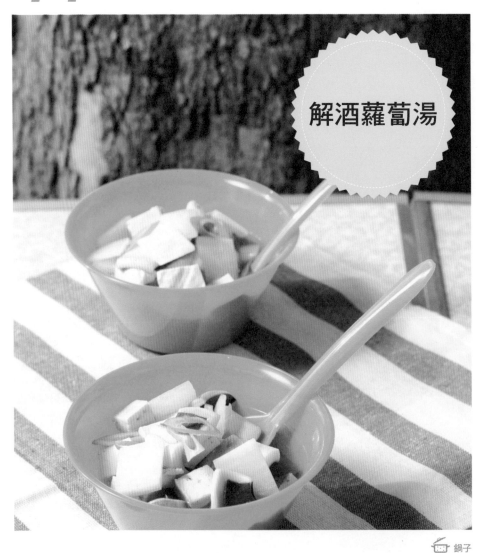

解酒蘿蔔湯

🍲 鍋子

4人份
料理時間 30分鐘

材料

魷魚	1隻
白蘿蔔（3cm）	1塊
豆腐	1/4盒
大蔥	1/4根
香油	1匙

清水	6杯
薄鹽醬油	1匙
鹽、胡椒粉	少許

〔替代方案〕
魷魚 ▶ 香菇

🖌 Cooking Tip

無論是清爽的白蘿蔔高湯或者過癮的辣蘿蔔湯，都是讓人通體舒暢的解酒湯。將白蘿蔔熬煮至柔軟綿密，才能享受最極致的美味。如果覺得處理魷魚很麻煩，可以用鱈魚乾或香菇替代。預先用香油熱炒白蘿蔔，不僅不會產生油膩，反而能完全帶出白蘿蔔的鮮甜。

1	4
2	5
3	6

1 　清除魷魚內臟，沖洗乾淨後切成適口的塊狀。

2 　將白蘿蔔與豆腐切成方塊狀，大蔥切成斜片。

3 　以香油1匙熱鍋，放入白蘿蔔翻炒。

4 　白蘿蔔變透明後，倒入清水6杯加熱。

5 　煮滾後放入魷魚和薄鹽醬油1匙。

6 　白蘿蔔全熟後，放入豆腐、大蔥、蒜末1匙一起熬煮，最後以鹽及胡椒粉調味。

45

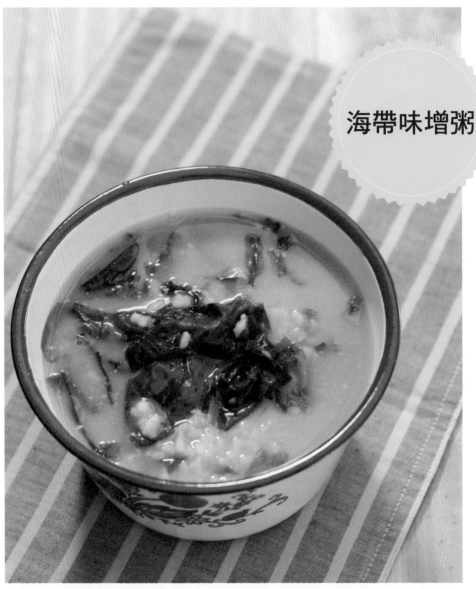

海帶味增粥

🍲 鍋子

4人份
料理時間 20分鐘

材料

浸泡過的海帶	1杯	白飯	2碗
清水	6杯	蔥末	少許
味噌醬	3匙	芝麻鹽	少許
		鹽	少許

🥄 **Cooking Tip**

可使用剩飯或浸泡過的生
米。若沒有蔥末即可省略。

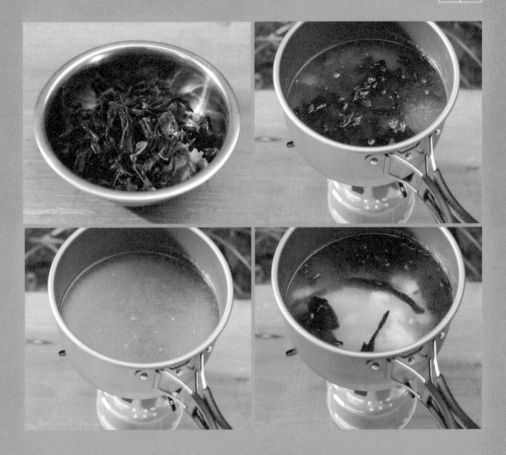

1 將浸泡過的海帶切碎。

2 在湯鍋中倒入清水6杯，加入味噌醬3匙拌勻。

3 放入海帶滾煮約5分鐘。

4 放入白飯，以中火持續熬煮，不時攪拌以避免沾黏燒焦。起鍋前加入芝麻鹽和鹽調味並撒上蔥末。

親子合作的野炊飯與配菜

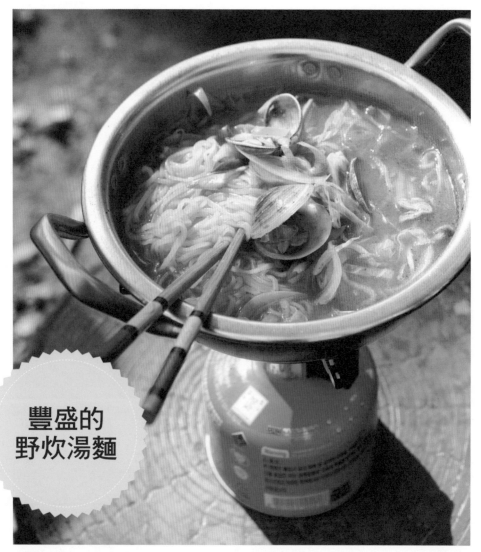

豐盛的
野炊湯麵

 鍋子

2人份
料理時間 25分鐘

材料
高麗菜	1片
洋蔥	1/4顆
紅蘿蔔	少許
秀珍菇	30g
大蔥	1/4根
清水	5杯
蛤蜊	1包
生麵條	2人份

調味醬材料
辣油	2匙
蒜末	1匙
蠔油	2匙
辣椒粉	2匙
鹽、胡椒粉	少許

〔**替代方案**〕
生麵條 ▶ 泡麵

Cooking Tip

先將生麵條另外加熱，半熟
後再加入配料湯中煮到全
熟。

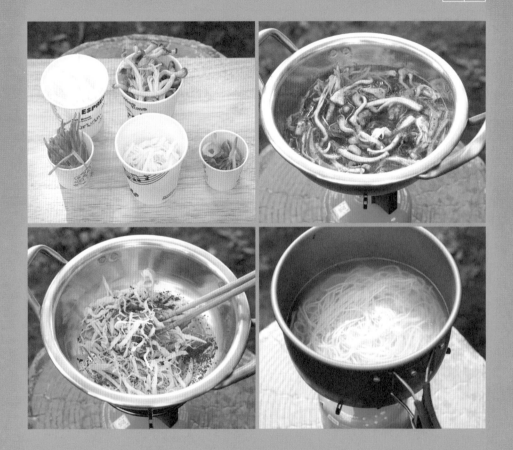

1 　將高麗菜、洋蔥、紅蘿蔔切絲，秀珍菇用手剝
　　成小株，大蔥切成斜片。

2 　在湯鍋中放入辣油2匙熱鍋，以蒜末1匙爆香，
　　再放入高麗菜、洋蔥、紅蘿蔔、蠔油2匙、辣
　　椒粉2匙一起翻炒。

3 　蔬菜半熟後，倒入清水5杯，放入蛤蜊和秀珍
　　菇一起滾煮。

4 　用另一個鍋子將麵條煮至半熟，再放入步驟3
　　中一起煮，最後撒上大蔥。

親子合作的野炊飯與配菜

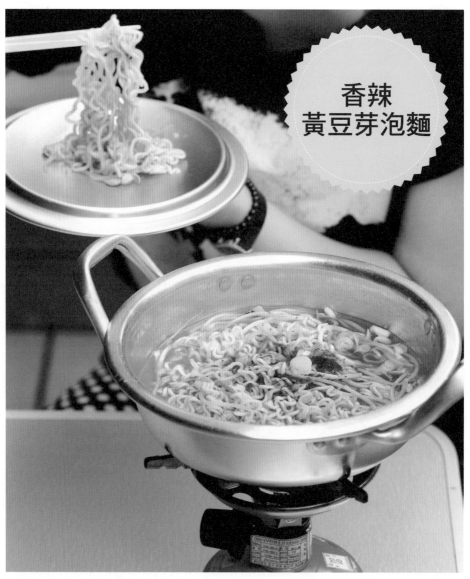

香辣
黃豆芽泡麵

🍲 鍋子

2人份
料理時間 10分鐘

材料

黃豆芽	1把（100g）
青辣椒	1根
大蔥	1/4根
清水	5杯

泡麵	2包
辣椒粉	0.3匙

〔**替代方案**〕
青辣椒 ▶ 綠色皺皮辣椒

🥄 *Cooking Tip* ──

放入黃豆芽後，應煮到全熟
再開啟鍋蓋，否則容易產生
異味。

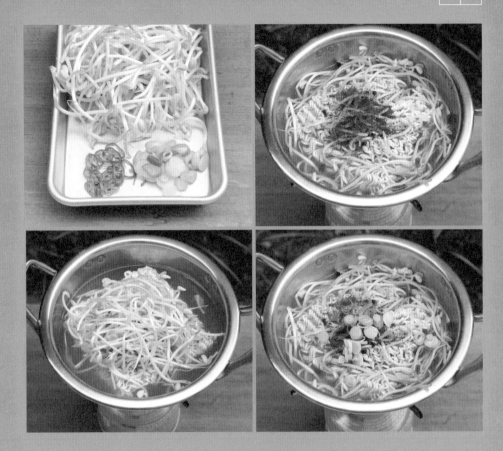

1　黃豆芽清洗乾淨，青辣椒及大蔥切成薄片狀。

2　在湯鍋中放入清水5杯加熱，沸騰後放入黃豆芽、泡麵、調味包。

3　再次沸騰後放入辣椒粉。

4　放入泡麵，快要全熟時加入青辣椒、大蔥再煮一會兒。

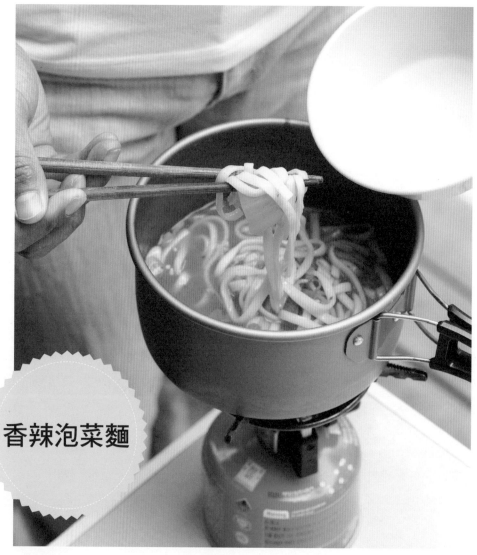

香辣泡菜麵

🍲 鍋子

2人份
料理時間 20分鐘

材料

老泡菜	100g	蒜末	1匙
櫛瓜	1/6根	生麵條	2人份
大蔥	1/2根	辣椒粉	少許
青辣椒	1根	鹽、胡椒粉	少許
清水	5杯		
泡菜湯	1/2杯		
海鮮味素	2匙		

〔替代方案〕

泡菜湯 ▶ 辣椒粉

🥄 **Cooking Tip**

在露營現場下廚，總會受到
爐火大小、鍋具尺寸的限
制，一次煮太多麵容易失
敗。建議烹煮2人份，再搭配
其他料理一起享用。

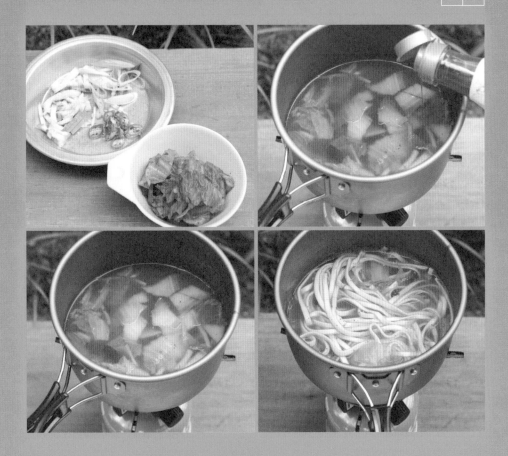

1　除去老泡菜上的醃料，櫛瓜切成絲，綠辣椒切成薄片，大蔥切成斜片。

2　將老泡菜、清水5杯、泡菜湯1/2杯放入湯鍋加熱。

3　煮滾後放入海鮮味素、蒜末、麵條、櫛瓜。

4　麵條煮熟後，放入青辣椒、大蔥、辣椒粉再煮一會兒，最後以鹽和胡椒粉調味。

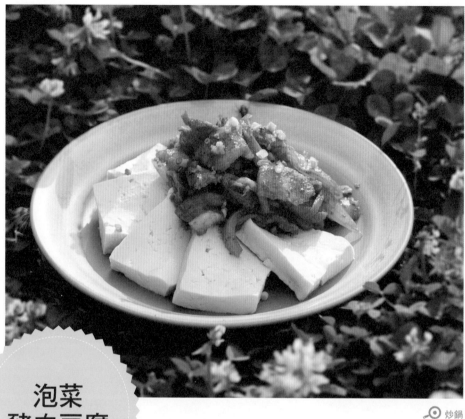

🔍 炒鍋

泡菜
豬肉豆腐

🍲 **Cooker**

簡單又豐盛的豆腐料理，可當作正餐配菜、蓋飯配料，或者搭配
小米酒的下酒菜。若在露營現場的料理時間緊迫，可先在家炒好
泡菜豬肉，妥善包裝備用。

4人份
料理時間 35分鐘

材料
豆腐	2盒
鹽	少許
大白菜泡菜	1/6顆
洋蔥	1/2顆
豬肉片	200g
食用油	適量
水	1+1/2杯
魚粉	1匙
黑芝麻、白芝麻	少許

豬肉調味材料
蒜末	1匙
蔥末	2匙
辣椒粉	2匙
醬油	2匙
香油	2匙
糖	1匙
薑粉	少許

〔替代方案〕
魚粉 ▶ 昆布粉

🥄 **Cooking Tip**

若難以取得整顆泡菜，可用
市售包裝泡菜。

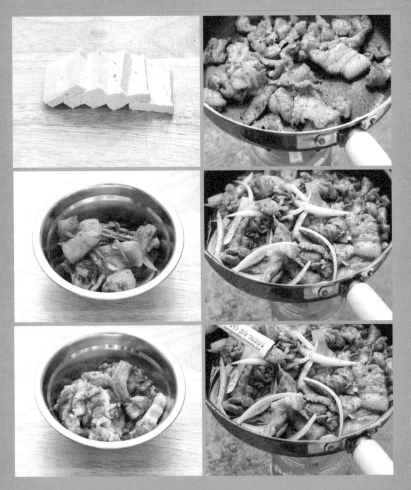

1	4
2	5
3	6

1　將豆腐切成厚片，用煮滾的鹽水汆燙。

2　將泡菜切成適口大小，洋蔥切成粗絲。

3　準備與豆腐大小相仿的豬肉片，加入蒜末1匙、蔥末2匙、辣椒粉2匙、醬油2匙、香油2匙、糖1匙、薑粉少許攪拌均勻。

4　以食用油熱鍋，放入豬肉片翻炒，再加入泡菜及洋蔥。

5　倒入清水1+1/2杯，燉煮約10分鐘。

6　加入魚粉輕輕攪拌。先將豆腐排列在盤中，再鋪上炒好的豬肉泡菜。

50

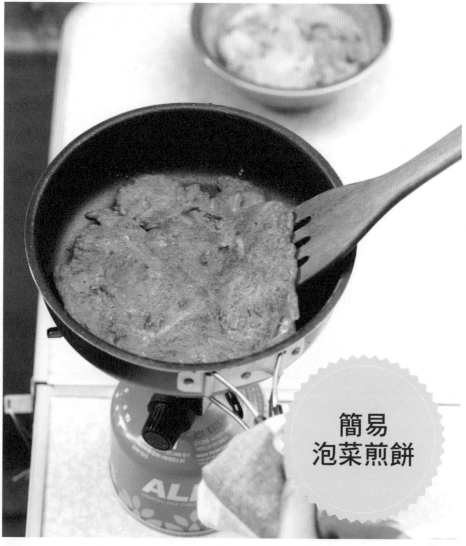

簡易
泡菜煎餅

◎ 炒鍋

4人份
料理時間 25分鐘

材料
泡菜⋯⋯⋯⋯⋯⋯⋯⋯1/4顆
煎餅粉⋯⋯⋯⋯⋯⋯⋯⋯2杯
水⋯⋯⋯⋯⋯⋯⋯⋯⋯⋯2杯
泡菜湯⋯⋯⋯⋯⋯⋯⋯⋯1/2杯

食用油⋯⋯⋯⋯⋯⋯⋯⋯適量

〔替代方案〕
煎餅粉 ▶ 麵粉

🥄 **Cooking Tip**

若事先調製麵漿備用，容易
沉澱硬化而難以料理。先將
煎餅粉和水調和，再加入泡
菜或其他配料，可避免麵漿
產生結塊。

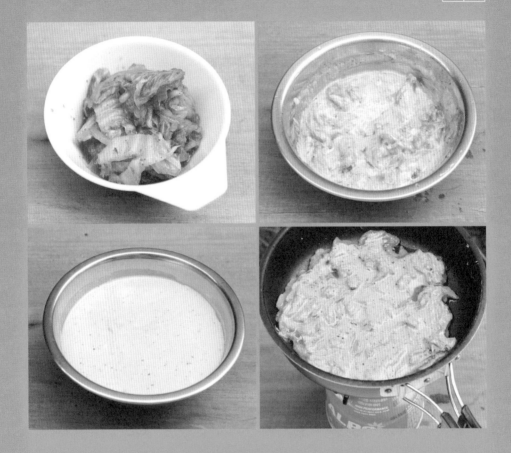

1 除去泡菜上的醃料，切成小塊狀。

2 將煎餅粉、清水2杯、泡菜湯攪拌至完全沒有
結塊。

3 放入切好的泡菜拌勻，製成煎餅麵漿。

4 以食用油熱鍋，倒入調好的麵漿，煎到雙面呈
現脆口微焦的狀態。

51

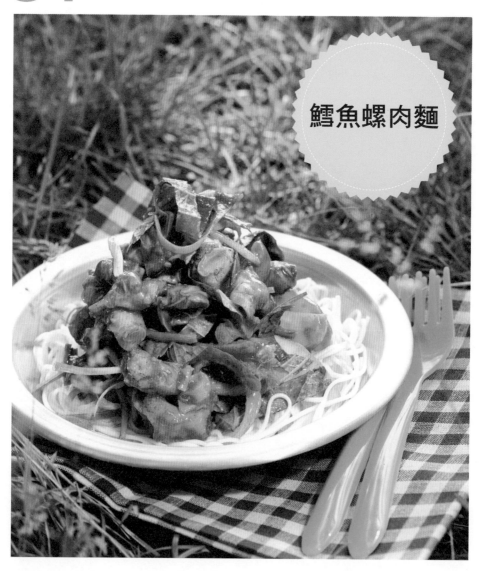

鱈魚螺肉麵

4人份
料理時間 30分鐘

材料

螺肉（罐頭）	1罐	鹽	少許	麥芽水飴	2匙
鱈魚乾	1把	**調味醬材料**		清酒	1匙
大蔥	2根	蒜末	2匙	芝麻鹽	1匙
小黃瓜	1/2根	辣椒醬	4匙	胡椒粉	少許
芝麻葉	4片	辣椒粉	2匙		
麵條	100g	食用醋	4匙	〔**替代方案**〕	
		糖	3匙	鱈魚乾 ▶ 魷魚絲	

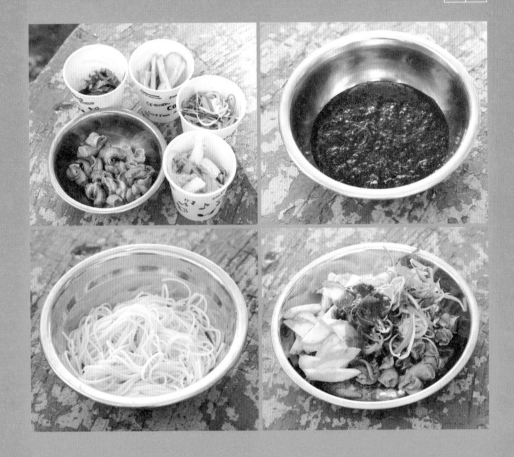

1　將較大的螺肉切半，鱈魚乾浸泡螺肉罐頭的湯汁軟化，再瀝乾備用。將大蔥切成絲，小黃瓜切成斜片，芝麻葉切成段。

2　將麵條用沸騰鹽水煮熟，再用冷水沖涼備用。

3　將蒜末2匙、辣椒醬4匙、辣椒粉1匙、食用醋4匙、糖3匙、麥芽水飴2匙、清酒1匙、芝麻鹽1匙、胡椒粉少許混合拌勻。

4　將螺肉、小黃瓜放入調味醬中拌勻，再加入鱈魚乾及大蔥，最後舖上芝麻葉，搭配麵條一起享用。

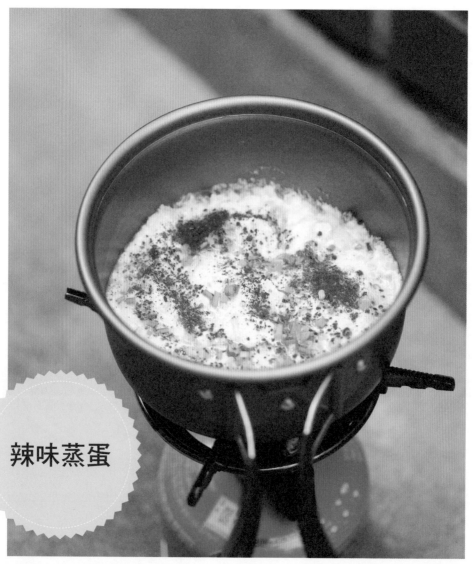

🍲 鍋子

4人份
料理時間 35分鐘

材料

雞蛋	4顆
細蔥末	2匙
昆布高湯	1杯
鹽	少許

| 蝦醬 | 0.5匙 |
| 辣椒粉 | 1匙 |

〔替代方案〕
細蔥 ▶ 大蔥

辣味蒸蛋

🥄 **Cooking Tip**

蒸蛋倘若加熱過久，容易變硬不好吃。應先準備其他主餐或配菜，最後再製作蒸蛋。

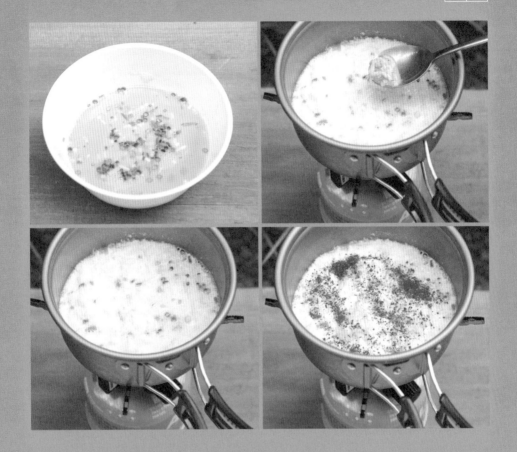

1 將雞蛋打成蛋液，加入蔥末拌勻。

2 在湯鍋中倒入昆布高湯，煮滾後放入蛋液，用
湯匙輕輕攪拌，持續以大火加熱到蛋液凝固。

3 加入鹽和蝦醬，蓋上鍋蓋，以小火加熱2～3分
鐘。

4 蒸蛋隆起至湯鍋的2/3後，加入辣椒粉，蓋上
鍋蓋燜煮約1分鐘。

親子合作的野炊飯與配菜

53

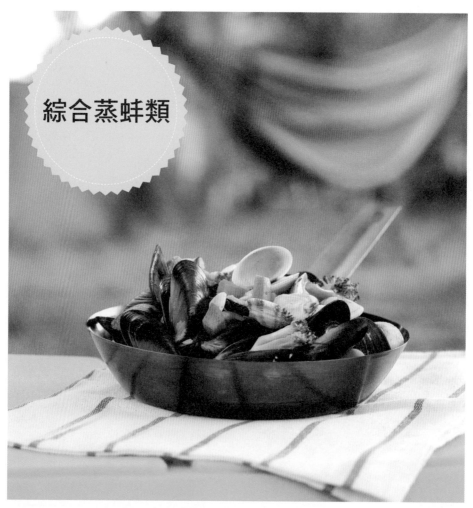

綜合蒸蚌類

🍲 鍋子

4人份
料理時間 20分鐘

材料

材料	
淡菜	500g
洋蔥	1/4顆
青辣椒	1根
大蔥	1/4根
辣油	2匙
食用油	3匙
蒜末	1匙
香油、白芝麻	少許

調味醬材料

調味醬材料	
辣椒醬	2匙
辣椒粉	2匙
糖	0.5匙
麥芽水飴	1匙
清酒	2匙
醬油	1匙
含有辣椒籽的辣椒粉	少許

〔替代方案〕
含有辣椒籽的辣椒粉 ▶ 青辣椒

🥄 **Cooking Tip**

汆燙淡菜的水不要丟棄，可於翻炒時使用。若時間允許，可提早一天製作調味醬，可提升調味醬的熟成度與美味。

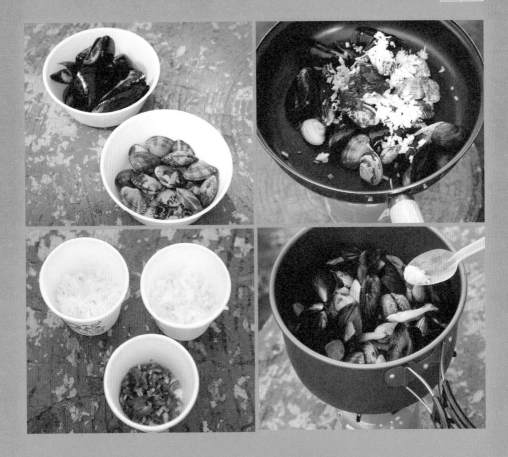

1　將淡菜的外殼洗淨，在鍋中倒入足以淹過淡菜的鹽水，加熱烹煮至淡菜的外殼開啟。

2　將洋蔥、青辣椒、大蔥切成末。

3　將辣椒醬2匙、辣椒粉2匙、糖0.5匙、麥芽水飴1匙、清酒2匙、醬油1匙、含有辣椒籽的辣椒粉少許混合拌勻。

4　以食用油熱鍋，放入蒜末及洋蔥爆香，再加入調味醬、青辣椒、大蔥、淡菜，充分翻炒均勻。

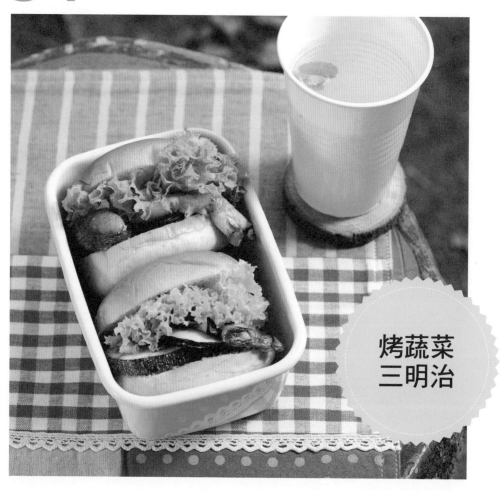

烤蔬菜
三明治

Cooking Tip

用餐包製成的迷你型漢堡，
簡單的步驟讓父母與孩子同
樂。許多孩子討厭菇類是因
為軟爛的口感，改由烤爐或
平底鍋煎熟，可保留清脆有
嚼勁的特性。若義大利黑醋
醬的材料難以取得，可替換
成孩子們喜歡的蜂蜜芥末醬
或蕃茄醬。羅勒醬可直接使
用市售商品，或者將羅勒、
松子、橄欖油、大蒜一起用
調理機打碎，再放入鹽與胡
椒粉調味製成。

4人份
料理時間 30分鐘

材料

茄子	1根
杏鮑菇	2根
胡瓜	1/2根
食用油	少許
鹽、胡椒粉	少許
帕馬森起司粉	2匙
結球萵苣葉	2片
餐包	4個
羅勒醬	少許

義大利黑醋醬材料

義大利黑醋
（ balsamic vinegar ） …… 1/2杯
糖霜粉 …… 3匙

〔 替代方案 〕
結球萵苣葉 ▶ 高麗菜
餐包 ▶ 漢堡麵包
羅勒醬 ▶ 起司乳酪

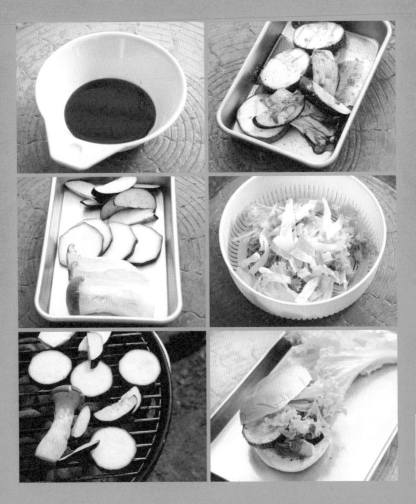

1	4
2	5
3	6

1 將義大利黑醋1/2杯、糖霜粉3匙放入鍋中，加熱至微稠狀態後關火放涼。

2 將茄子、杏鮑菇、胡瓜切成0.5cm厚的塊狀。

3 用烤爐或平底鍋將茄子、杏鮑菇、胡瓜烤熟，再用胡椒粉調味。

4 灑入義大利黑醋醬，攪拌均勻後撒上帕馬森起司粉。

5 將沙拉生菜洗淨後瀝乾。

6 將剖半的餐包內側抹上羅勒醬，夾入烤好的蔬菜，再舖上一片生菜。

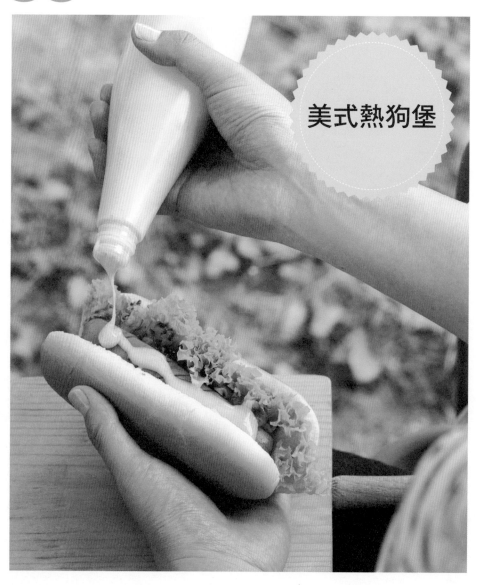

美式熱狗堡

4人份
料理時間 25分鐘

材料

熱狗	4根
結球萵苣葉	2片
洋蔥	1/4顆
熱狗麵包	4個
芥末籽醬	適量

酸黃瓜丁	2匙
蜂蜜芥末醬	適量

〔替代方案〕
熱狗 ▶ 火腿
芥末籽醬 ▶ 蜂蜜芥末醬

🥄 *Cooking Tip*

芥末籽醬具有些許辣味，可
讓孩子們用蜂蜜芥末醬替
代。

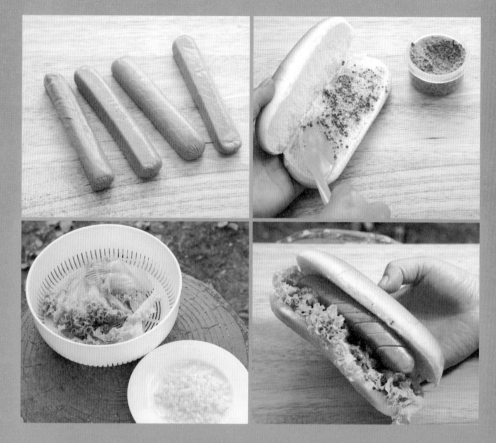

1 　將熱狗劃上數道斜線切口，用烤爐或平底鍋烤熟。

2 　將結球萵苣葉洗淨瀝乾，洋蔥切成丁。

3 　在熱狗麵包的內側抹上芥末籽醬，根據喜好舖上適量的結球萵苣葉、洋蔥丁與酸黃瓜丁。

4 　夾入熱狗，淋上蜂蜜芥末醬。

親子合作的野炊飯與配菜

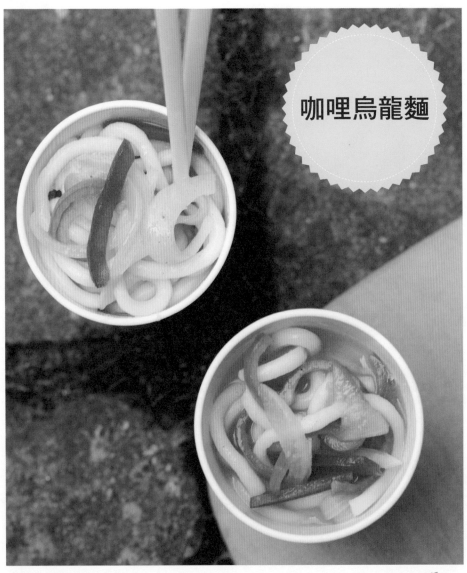

咖哩烏龍麵

🍲 鍋子

2人份
料理時間 25分鐘

材料

烏龍麵條	2人份	清水	4杯
青椒	1/2顆	咖哩粉	1/4杯
紅椒	1/4顆	鹽、胡椒粉	少許
洋蔥	1/4顆		
食用油	適量		

〔**替代方案**〕
咖哩粉 ▶ 速食咖哩包

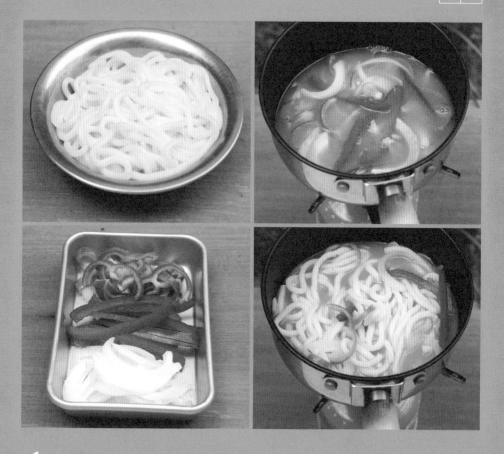

1 將烏龍麵條放入滾水汆燙後瀝乾。

2 將青椒、紅椒、洋蔥切成長條狀。

3 以食用油熱鍋，放入青椒、紅椒、洋蔥拌炒，再倒入清水4杯和咖哩粉1/4杯，持續加熱滾煮。

4 放入烏龍麵條煮到全熟，再以鹽和胡椒粉調味。

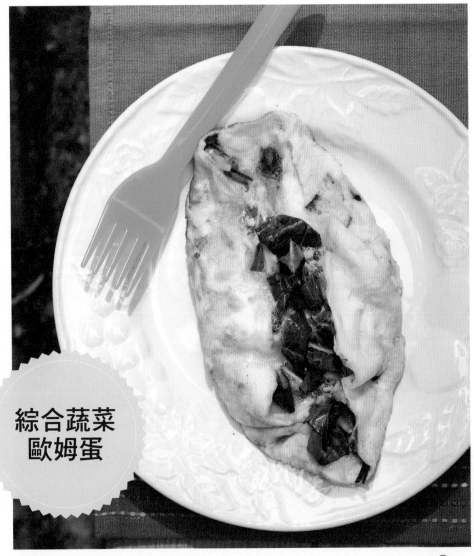

綜合蔬菜
歐姆蛋

🔍 炒鍋

4人份
料理時間 20分鐘

材料

雞蛋	4顆
鹽、胡椒粉	少許
菠菜	60g
金針菇	1/2包
紅蘿蔔	少許
起司片	2片

牛奶	2匙
食用油	適量
蕃茄醬	適量

〔**替代方案**〕
菠菜 ▶ 青椒

🥄 **Cooking Tip**

製作歐姆蛋應加入充分食用油，以大火快速煎熟，才能保留柔軟滑潤的口感。

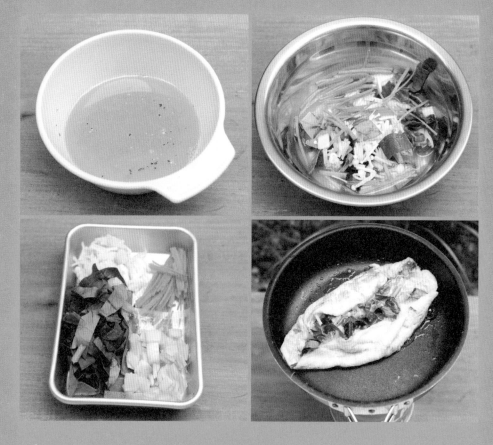

1 　將雞蛋打成蛋液，用鹽和胡椒粉調味。

2 　將菠菜切成小段狀，金針菇切除根部後切成小段，紅蘿蔔切成絲，起司片則切成塊狀。

3 　將牛奶2匙加入蛋液之中，拌勻後放入菠菜、金針菇、紅蘿蔔。

4 　以食用油熱鍋，倒入蛋液後靜待背面煎熟，放入切成塊的起司片後，由兩邊折起形成橢圓狀。盛盤並淋上蕃茄醬即可享用。

親子合作的野炊飯與配菜

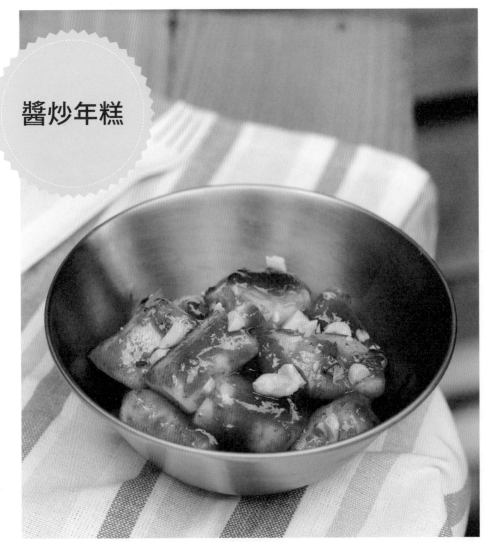

醬炒年糕

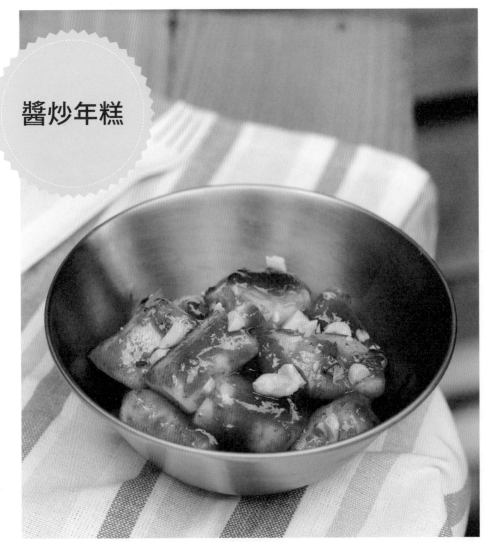
◎ 炒鍋

4人份
料理時間 20分鐘

材料

長條年糕	400g	麥芽水飴	2匙
食用油	適量	蕃茄醬	2匙
碎花生仁	少許	糖	1匙
碎歐芹	少許	料理酒	1匙
		蠔油	0.3匙

調味醬材料

辣椒醬 ⋯⋯⋯ 2匙

〔**替代方案**〕

長條年糕 ▶ 切片年糕

🥄 Cooking Tip

若油溫太高，容易使年糕龜裂並產生噴濺，料理時應注意安全。

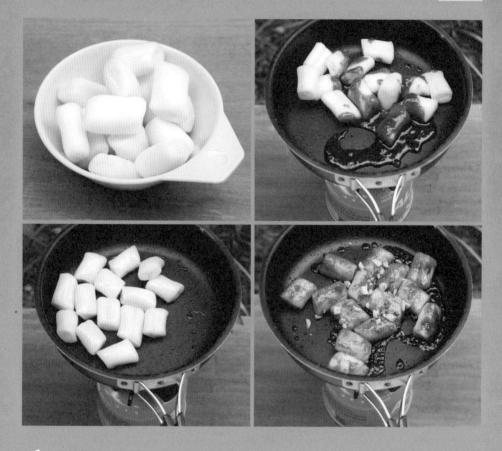

1 將年糕切成適口大小。

2 在平底鍋中倒入充分的食用油，將年糕煎到表面呈現金黃微焦狀態。

3 將辣椒醬2匙、麥芽水飴2匙、蕃茄醬2匙、糖1匙、料理酒1匙、蠔油0.3匙混合均勻後，倒入鍋中與年糕一起翻炒。

4 起鍋前撒上碎花生仁及碎歐芹。

親子合作的野炊飯與配菜

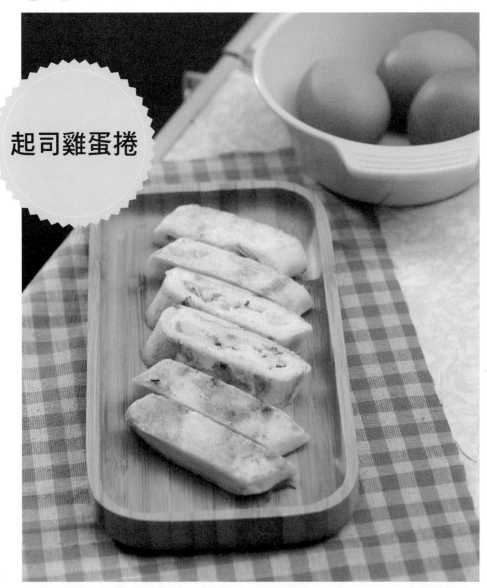

起司雞蛋捲

🥘 炒鍋

4人份
料理時間 25分鐘

材料

雞蛋	8顆
鹽	少許
起司片	2片
細蔥	10根

食用油	適量
蕃茄醬	少許

〔替代方案〕
蕃茄醬 ▶ 豬排醬、牛排醬

🥄 *Cooking Tip*

起司片切好之後再除去塑膠薄
膜，即可輕鬆操作不沾黏。

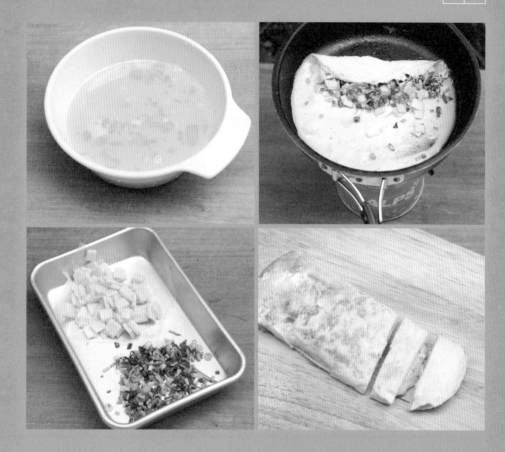

1 將雞蛋打成蛋液並用鹽調味。

2 將起司片切成1×1cm的小塊狀，細蔥切成蔥末。

3 以食用油熱鍋，先倒入少許蛋液，撒上起司和蔥末，在蛋液全熟前由外側層層捲起，並重複操作數次。

4 完成後的蛋捲靜置放涼，切成適口大小後搭配蕃茄醬享用。

60

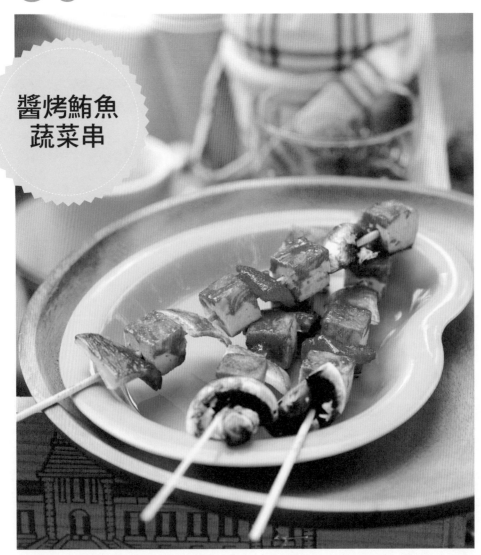

醬烤鮪魚
蔬菜串

4人份
料理時間 25分鐘

材料

鮪魚肉（罐頭）	1罐
青椒	1顆
洋蔥	1/2顆
蘑菇	4朵

辣醬......4匙

〔**替代方案**〕
辣醬 ▶ 蕃茄醬+麥芽水飴+糖+
　　　辣椒醬

🥄 **Cooking Tip**

瀝乾鮪魚罐頭中的湯汁後，
將鮪魚肉切成方塊狀，即可
和其他食材一起製成串燒。
剩餘的鮪魚肉可加入泡菜鍋
或其他湯類。

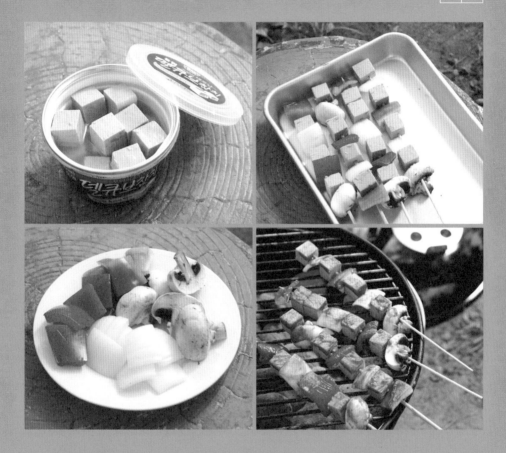

1 將鮪魚罐頭中的油水瀝乾。

2 將青椒、洋蔥、蘑菇切成適當的塊狀。

3 用長籤將所有食材依序串起。

4 用烤爐加熱並刷上辣醬調味。

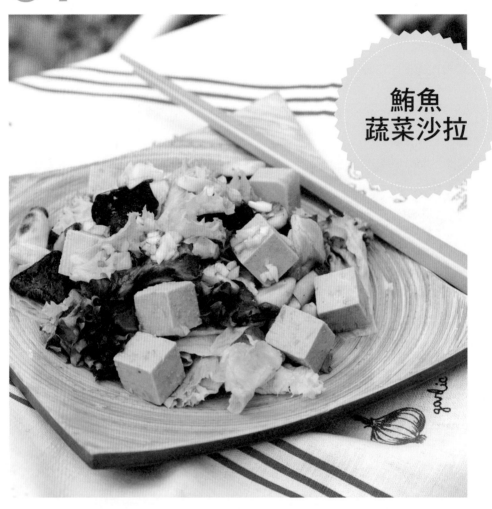

鮪魚
蔬菜沙拉

4人份
料理時間 25分鐘

材料

鮪魚肉（罐頭）	1罐
鴻喜菇	80g
香菇	4朵
鹽、胡椒粉	少許
食用油	適量
結球萵苣葉	100g

調味醬材料

洋蔥末	2匙
橄欖油	3匙
義大利黑醋	2匙
鹽、胡椒粉	少許

〔**替代方案**〕
義大利黑醋 ▶ 白醋、黑醋、
　　　　　　　紅醋
鴻喜菇 ▶ 杏鮑菇

🥄 **Cooking Tip**

許多人都有罐頭食品不健康
的偏見。但以露營活動來
說，罐頭食品方便攜帶、易
於保存、活用度高，是不可
多得的便利食材。這道鮪魚
蔬菜沙拉，證明罐頭食品也
有健康營養的吃法。事先將
結球萵苣葉洗淨，用餐巾紙
包裹後放入塑膠袋冷藏，可
延長保存期限。

1 將鮪魚罐頭中的油水瀝乾。

2 將鴻喜菇和杏鮑菇切成適當大小，以食用油熱鍋後以大火快炒，並以鹽和胡椒粉調味。

3 將結球萵苣業洗淨瀝乾。

4 先將結球萵苣葉、炒好的鴻喜菇和杏鮑菇盛盤。另外將洋蔥末2匙、橄欖油3匙、義大利黑醋2匙、鹽和胡椒粉少許混合拌勻，再淋在盤中搭配享用。

62

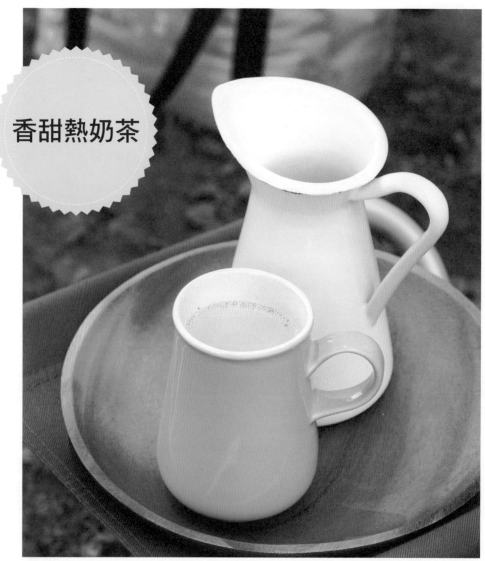

香甜熱奶茶

🍲 鍋子

4人份
料理時間 20分鐘

材料

水	1/2杯	牛奶	2杯
紅茶包	2個	荳蔻粉、薑片	少許
		糖	少許

🥄 **Cooking Tip**

牛奶加熱時容易膨脹滿溢，加入牛奶後應適量降低火力。若使用底部較薄的鍋具，受熱沸騰的速度就會更快。

1 在鍋中倒入清水1/2杯，煮滾後放入紅茶包。

2 約3分鐘後加入牛奶，再放入荳蔻粉和薑片。

3 荳蔻粉和薑片受熱產生香氣後，透過濾網倒入杯中，飲用前根據喜好添加砂糖。

1
2
3

63

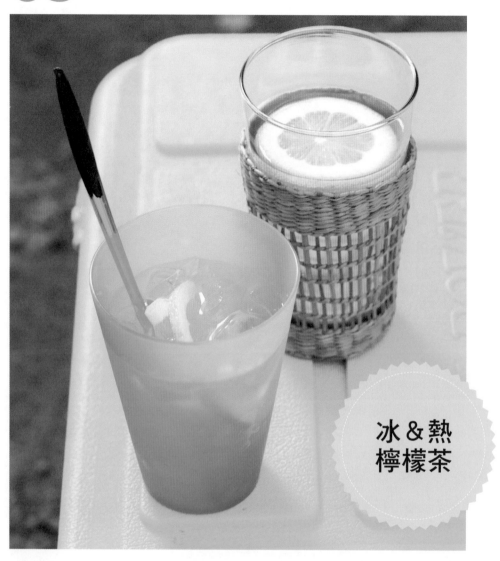

冰 & 熱
檸檬茶

【 冰檸檬茶 】

4人份
料理時間 10分鐘

材料
檸檬⋯⋯⋯⋯⋯⋯⋯4顆
粗鹽⋯⋯⋯⋯⋯⋯少許
冰塊⋯⋯⋯⋯⋯⋯少許
飲用水⋯⋯⋯⋯⋯4杯
糖⋯⋯⋯⋯⋯⋯⋯少許

【 熱檸檬茶 】

4人份
料理時間 10分鐘

材料
檸檬⋯⋯⋯⋯⋯⋯⋯4顆
粗鹽⋯⋯⋯⋯⋯⋯少許
熱飲用水⋯⋯⋯⋯4杯
蜂蜜⋯⋯⋯⋯⋯⋯少許

〔**替代方案**〕
蜂蜜 ▶ 糖

【 冰檸檬茶 】

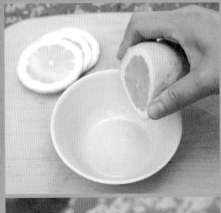

1 用粗鹽摩擦檸檬外皮後洗淨，其中3顆擠成檸檬汁，1顆切成薄片。

2 將冰塊放入杯中，放入檸檬汁與檸檬片，再倒入飲用水4杯，攪拌後再根據喜好添加糖。

【 熱檸檬茶 】

1 用粗鹽摩擦檸檬外皮，洗淨後擠成檸檬汁。

2 將熱飲用水4杯加入檸檬汁，再根據喜好添加蜂蜜。

親子合作的野炊飯與配菜

64

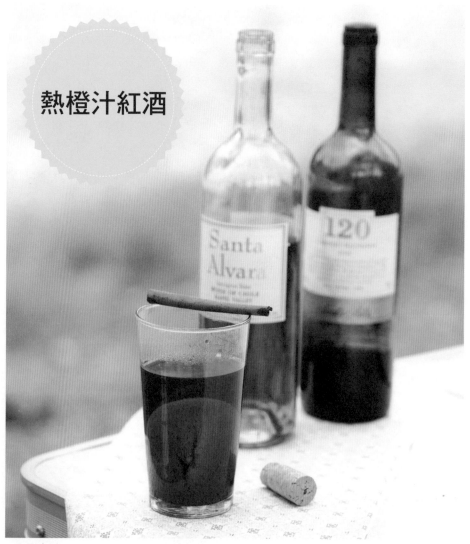

熱橙汁紅酒

🍲 鍋子

4人份
料理時間 20分鐘

材料

檸檬	1顆	肉桂棒	1根
粗鹽	少許	糖	1/2杯
紅酒	4杯	清水	1杯

🖊 Cooking Tip

檸檬連同外皮一起使用時，
應先用粗鹽摩擦後，用清水
沖洗、浸泡約20分鐘。可事
先在家處理好，節省現場料
理時間。

1 用粗鹽摩擦檸檬外皮後洗淨，連同外皮一起切成薄片。

2 將紅酒、檸檬片、肉桂棒、糖、清水1/2杯放入鍋中，以小火煮約10分鐘。

3 香味與紅酒融合後，用筷子夾出檸檬片及肉桂棒。

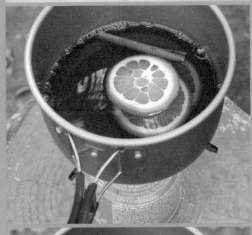

| 1 |
| 2 |
| 3 |

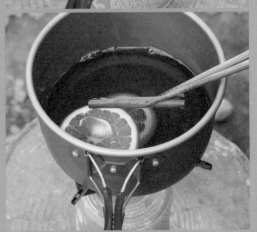

65

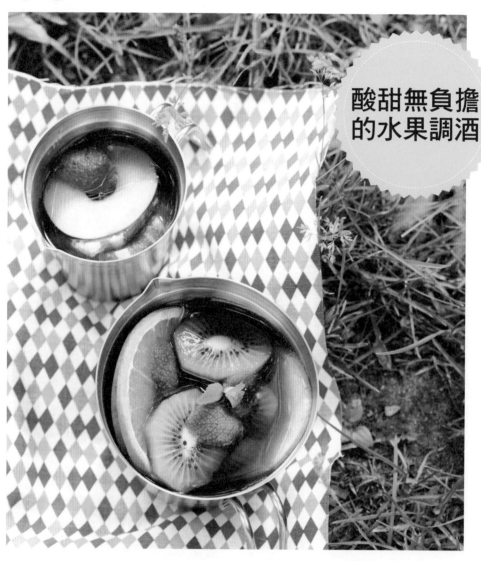

酸甜無負擔
的水果調酒

4人份
料理時間 25分鐘

材料

檸檬	1/2顆
粗鹽	少許
蘋果	1/2顆
奇異果	1/2顆
紅酒	2杯

蔓越莓汁⋯⋯⋯⋯⋯⋯2杯

〔**替代方案**〕
蘋果 ▶ 草莓
奇異果 ▶ 葡萄

🥄 *Cooking Tip*

使用奇異果、草莓、葡萄等
當季鮮果,調製出層次豐
富、酸甜開胃的水果調酒。
若不勝酒力,可減少紅酒份
量並以果汁代替。

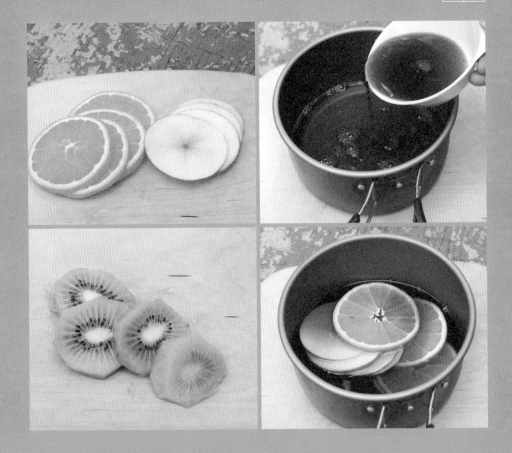

1 用粗鹽摩擦檸檬外皮後洗淨，用流動的水沖洗
蘋果，再將兩者連同外皮一起切成薄片。

2 將奇異果去皮並切成片狀。

3 將紅酒和蔓越莓汁混合拌勻。

4 放入切片的檸檬、蘋果、奇異果。

親子合作的野炊飯與配菜

Special 01
豬肉蔬菜炒飯

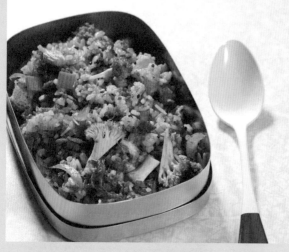

材料

洋蔥	1/4顆
紅蘿蔔（2cm）	1塊
花椰菜	1/4朵
食用油	適量
白飯	2碗
炒豬肉	適量
鹽、胡椒粉	少許

首先將洋蔥和紅蘿蔔切成丁，將花椰菜切除根部，再切成適口大小。以實用油熱鍋後，放入洋蔥及紅蘿蔔翻炒，再加入白飯、剩餘的炒豬肉拌勻，以鹽和胡椒粉調味後，最後放入花椰菜炒熟即可。

Special 02
火鍋湯熬粥

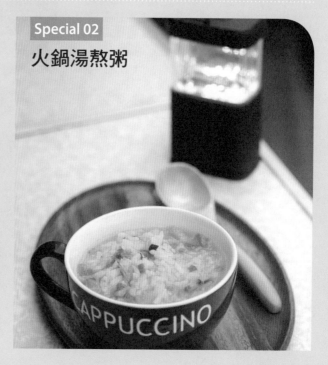

材料

香菇	2朵
紅蘿蔔（2cm）	1塊
洋蔥	1/2顆
櫛瓜	1/4條
剩餘的火鍋湯	4杯
飯	1碗
鹽、白芝麻、香油各	少許

首先將香菇、紅蘿蔔、洋蔥、櫛瓜洗淨後切丁，並將火鍋湯及白飯放入鍋中熬煮，使飯粒適度吸水膨脹。接著放入切好的配料，煮熟後以鹽巴調味，最後撒入白芝麻、淋上少許香油即可。

Special 03

醬燒五花蔬菜捲

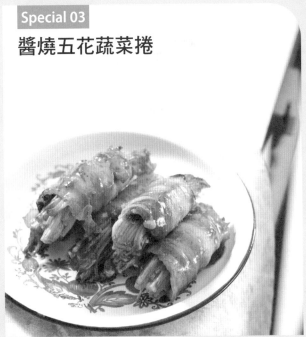

材料
剩餘的五花蔬菜捲 ⋯⋯ 6～7個

調味醬材料
醬油	1.5
麥芽水飴	1
料理酒	1
胡椒粉	少許
香油	少許

將調味醬材料全數放入鍋中
加熱拌勻，再放入五花蔬菜
捲，均勻吸收調味醬並產生
晶亮光澤後，切成適口大小
盛盤。

Special 04

漢堡排燉蔬菜

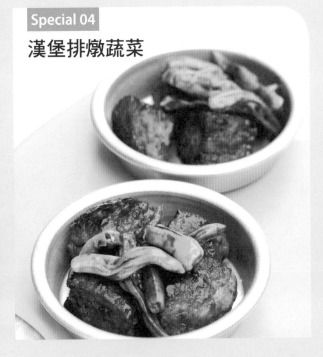

材料
剩餘的漢堡排	2塊
綠色皺皮辣椒	50g

調味醬材料
醬油	1.5匙
麥芽水飴	1匙
料理酒	1匙
糖0.5	匙
胡椒粉、香油	少許

首先將剩餘的漢堡排切成適
口大小，綠色皺皮辣椒切除
蒂頭，體積較大者切半。將
調味醬材料全部放入鍋中煮
滾，放入切好的漢堡排，湯
汁逐漸吸收減少後，放入綠
色皺皮辣椒拌勻即可。

Special 05

泡菜烏龍麵

材料

金針菇	1/2包
大蔥	1/2根
山茼蒿	少許
剩餘的泡菜湯	
烏龍麵條	2人份
蒜末	1匙
鹽	少許

首先將金針菇切除根部，用手撕成小株。大蔥切成斜片，山茼蒿切除粗莖部分後切成適口大小。將剩餘的泡菜湯加熱煮滾，放入烏龍麵條和蒜末。烏龍麵條全熟後，加入金針菇、山茼蒿及大蔥再煮一會兒即可。

Special 06

辣雞炒年糕

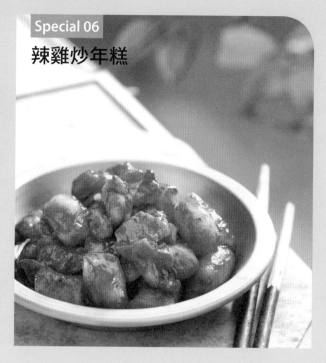

材料

長條年糕	200g
清水	1/2杯
辣椒醬	1匙
糖	0.3匙
剩餘的辣雞肉	適量
香油	1匙

首先將年糕浸泡溫水稍微膨脹後，和清水1/2杯一起煮到軟化，再放入辣椒醬和糖翻炒拌勻，最後放入辣雞肉和香油，稍微攪拌一下即可。

Special 07
照燒雞胸肉沙拉

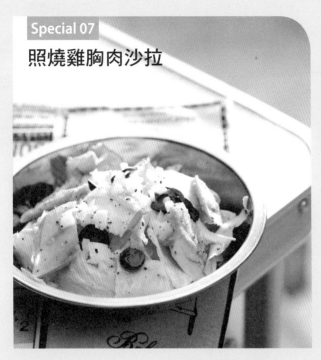

材料

照燒雞胸肉	1片
結球萵苣葉	1把
黑橄欖	適量

調味醬材料

洋蔥丁	2匙
蒜末	1匙
橄欖油	3匙
食用醋	2匙
糖	1.5匙
鹽、黑芝麻	少許

首先將雞胸肉切成適口大小，結球萵苣葉洗淨瀝乾，黑橄欖切成片狀，再將三者盛盤。將調味醬材料全部混合拌勻，淋在盤中搭配享用即可。

Special 08
馬鈴薯＆地瓜泥沙拉

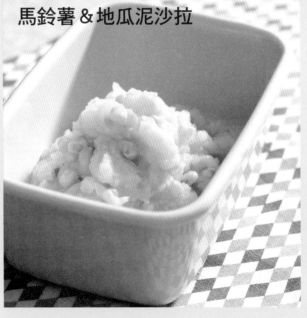

材料

烤過的馬鈴薯＆地瓜	各1顆
牛奶	1/4杯
鹽	少許
玉米粒（罐頭）	少許

將烤好的馬鈴薯和地瓜去皮壓成泥，加入牛奶、鹽、玉米粒混合拌勻。

Cooking Notes

Cooking Notes

Cooking Notes

Cooking Notes

Cooking Notes

Cooking Notes

Cooking Notes

Cooking Notes

【自慢廚房】2AB837

露營野炊趣！
燒烤、輕食、鑄鐵鍋，在戶外輕鬆做出美味料理

作　　者　李美敬
翻　　譯　邱淑怡
執行編輯　單春蘭
特約美編　張哲榮
封面設計　走路花工作室

總 編 輯　姚蜀芸
副 社 長　黃錫鉉
總 經 理　吳濱伶
發 行 人　何飛鵬

出　　版　電腦人文化／創意市集
發　　行　城邦文化事業股份有限公司
　　　　　歡迎光臨城邦讀書花園
　　　　　網址：www.cite.com.tw
香港發行所　城邦（香港）出版集團有限公司
　　　　　香港灣仔駱克道193號東超商業中心1樓
　　　　　電話：(852) 25086231
　　　　　傳真：(852) 25789337
　　　　　E-mail：hkcite@biznetvigator.com
馬新發行所　城邦（馬新）出版集團
　　　　　Cite (M) Sdn Bhd
　　　　　41, Jalan Radin Anum, Bandar Baru Sri Petaling,
　　　　　57000 Kuala Lumpur, Malaysia.
　　　　　電話：(603) 90578822
　　　　　傳真：(603) 90576622
　　　　　E-mail：cite@cite.com.my

展售門市　台北市民生東路二段141號1樓
製版印刷　凱林彩印股份有限公司
初版一刷　2015 (民104) 年4月
定　　價　299元

● 如何與我們聯絡：

1　若您需要劃撥 購書，請利用以下郵撥帳號：
　郵撥帳號：19863813　戶名：書虫股份有限公司

2　若書籍外觀有破損、缺頁、裝釘錯誤等不完整現象，
　想要換書、退書，或您有大量購書的需求服務，都請
　與客服中心聯繫。

客戶服務中心
地址：10483 台北市中山區民生東路二段141號2樓
服務電話：（02）2500-7718、（02）2500-7719
服務時間：週一～週五9：30～18：00，
24小時傳真專線：（02）2500-1990-3
E-mail：service@readingclub.com.tw

캠핑 가서 잘 먹게 해주세요 ©2014 by Lee Mi-Kyong
All rights reserved
First published in Korea in 2014 by Sangsang Publishing Co.
This translation rights arranged with Sangsang Publishing Co.
Through Shinwon Agency Co., Seoul
Tranitional Chinese translation rights ©2015 by INNO-FAIR
Publish

國家圖書館出版品預行編目資料

露營野炊趣！燒烤、輕食、鑄鐵鍋，在戶外輕鬆做
出美味料理 / 李美敬著.
　-- 初版 -- 臺北市：創意市集出版：
　城邦文化發行, 民104.4
　面；　公分
　ISBN　978-986-5751-80-7（平裝）

1.露營 2.烹飪

992.78　　　　　　　　　　　　　104003930

Cooker

Coo

Cooker